雙 數／MIDVA

張雍　攝影・文字

Tone 24
雙數／MIDVA

攝影：張雍 Simon Chang
文字：張雍 Simon Chang
美術設計：張家豪 Henry Chang
編輯：湯皓全
校對：呂佳真
法律顧問：全理法律事務所董安丹律師
出版者：大塊文化出版股份有限公司
台北市105南京東路四段25號11樓
www.locuspublishing.com
讀者服務專線：0800-006689
TEL：(02) 87123898　FAX：(02) 87123897
郵撥帳號：18955675　戶名：大塊文化出版股份有限公司

總經銷：大和書報圖書股份有限公司
地址：新北市新莊區五工五路2號
TEL：(02) 89902588 (代表號)　FAX：(02) 22901658
製版：瑞豐實業股份有限公司
初版一刷：2011年9月

定價：新台幣520元
Printed in Taiwan

This book is dedicated to my lovely families both in Taiwan and Slovenia. It's also a special present for my beloved Anja & Sonja; for us to remember that beautiful morning on the 30th of April, 2011...

目　　錄
CONTENTS

遊　戲

推薦序 - 攝影家 郭英聲

再見.張雍

多年前，在某一次畫廊的年度競賽中，第一次看到張雍的作品。那是一批以紀錄精神療養院為主軸的影像作品，沒有煽情的感官刺激，或者過於喧嘩的張牙舞爪，我看到了一種情感的內斂。

他的資料上寫著，一個遠住在布拉格的台灣攝影師。他將來一定會創作出更多令人期待的作品。當時的我這麼想著。

之後短短幾年，他陸續出版了好幾本書，也回台灣做了一些小型的展覽與講座，與雜誌合作拍攝品牌影像，介入電影劇照以及專輯的攝製……，並獲得去年的高雄美術獎。他以豐沛的創作力，為自己走出一條寬廣的路。

六年後他離開布拉格，隨著當時的女友，也就是現在的妻子，移居到她的故鄉，一個東歐的獨立國家Slovenia。

就像是一個旅人的腳步，他從一個陌生的國度，到了另一個陌生的國度。身邊的妻子是極度親密的熟悉，但，世界是極度的陌生。

他的妻子懷孕了，他用各種不同的機材，從手機到相機，從數位到底片，從黑白到彩色，紀錄下妻子的身體與他所感知環境的變化。

他拍下了，雙數。

持續著張雍一貫冷漠、距離，並且簡單的影像風格，閱讀《雙數/MIDVA》，可以明顯看到的，是多了一種期待，一種感情的期待。我不想去深究他每一組圖片的對應關係，只是去感覺他影像中所透露出的一種互動的衝突及深情。

農莊、雪景、湖濱、樹林、畜牧場、草原…… 懷孕的妻子、家裡的一隅、逐漸隆起的肚子、大腹便便、孩子出生了……

一個是非常非常陌生，準備要去熟悉的生活環境；一個是非常非常熟悉，但因為孩子的出生，準備開始一個新身份的陌生。他把這兩種情感，一段一段的描述出來，色系與氛圍是孤寂與低溫的，但又深沈流露著強烈的情感，感覺就像是一個藝術家自我內心世界的一段告白，是非常動人的一個告白，說著一段再真實不過的故事。

我特別喜歡他作品中沒有喧囂的沈靜，他在處理任何題材時候，都是非常安靜的，他的作品就像是一本好書，每隔一段時間拿出來翻翻，會從中感受到不同的觸動。

曾經我也在陌生的國度裡，尋找著屬於自己內心世界的風景，當時的我，選擇了巴黎。巴黎對我來說就像是一面很大的鏡子，世界各地從事創作的人，都想要去那裡照照鏡子，看看自己的未來。但張雍顯然選擇了一個更陌生的地方，在東歐這個歷經著許多政治紛亂與變遷的國度，尋找著屬於自己的位置。我不確定張雍在那個曾經有過許多出色影像大師的環境中，受到多少影響，但我可以清楚感受到他的生活環境，都是極度冷調的，他在距離之內與距離之外，觀看著他所生活的世界。

在《雙數／MIDVA》裡，我看見了他的不安，以及對未來的喜悅，也同時看到了，那其實不見得百分百都是快樂的心情。

到了絕對的異鄉，和異國女子結婚，生了孩子，未來，也可能就長期定居在那裡，我想當他想到自己接續而來的日子，一定會有著某種程度的恐慌，那是一種真實的心情。但，以他創作的潛力與認真度，我相信在隔了一段時間之後，他會再讓我們看見一個全新的面貌，與觀看的視野。

他的「雙數」開啟了他陌生世界的新未來，祝福張雍和他的太太 Anja，以及女兒 Sonja，能夠有一個美好的未來，能夠在相互陪伴中，共同進入張雍的影像新世界。

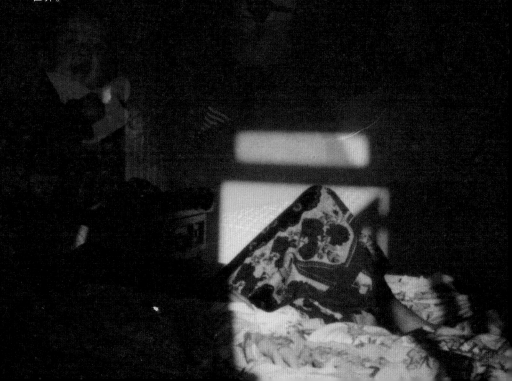

七 年 的 試 鏡　　讓我體認到最紮實的表演方式其實就是　演你自己，　　　　在舞台燈光所凝聚的光區裡，說自己相信的台詞，做自己 相信的事情。對　「自己」　這個　　「角色」　　的認識，人在異鄉的我著實下了一番苦心，始終感謝家人及父母親的支持，讓我在　世界　這樣大的　舞台　上，用我自己的方式來　學習 。

I

關 於 那 場 長 達 七 年 的 試 鏡

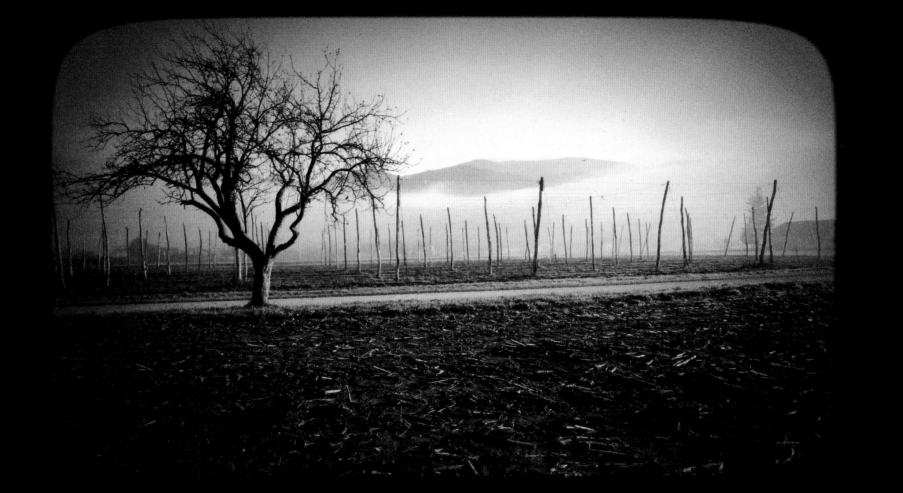

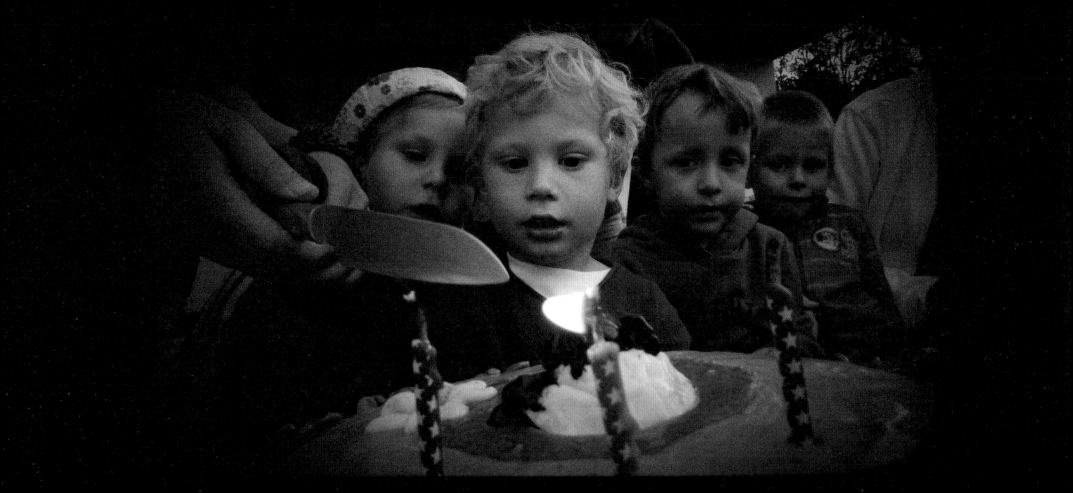

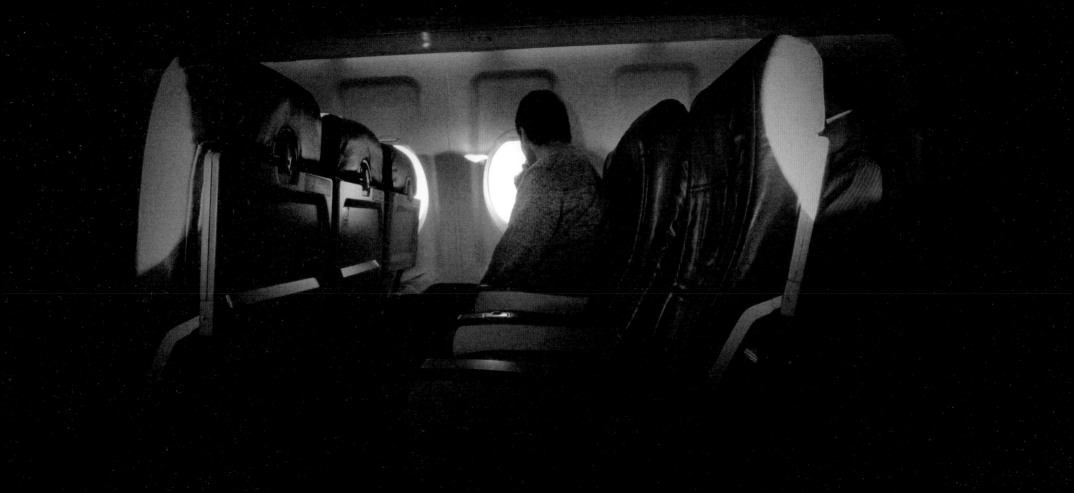

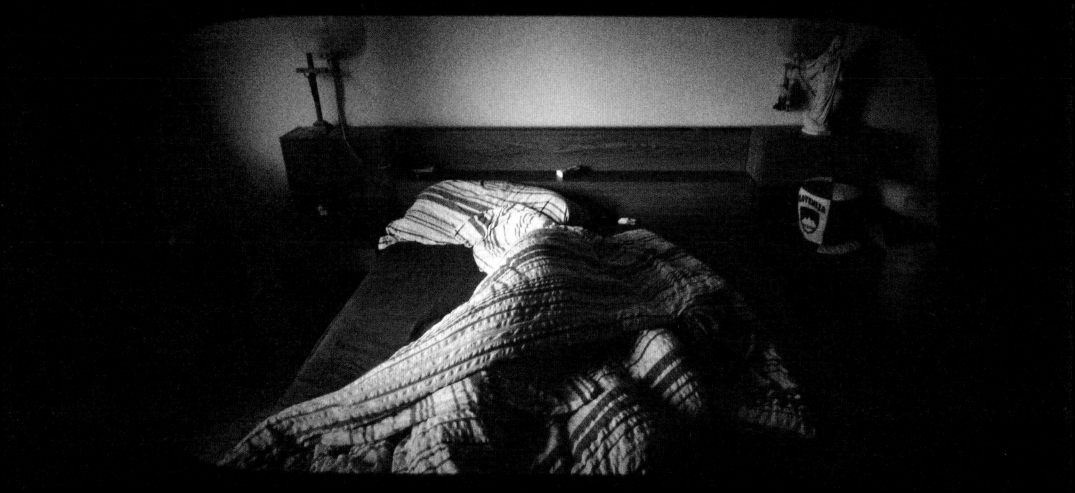

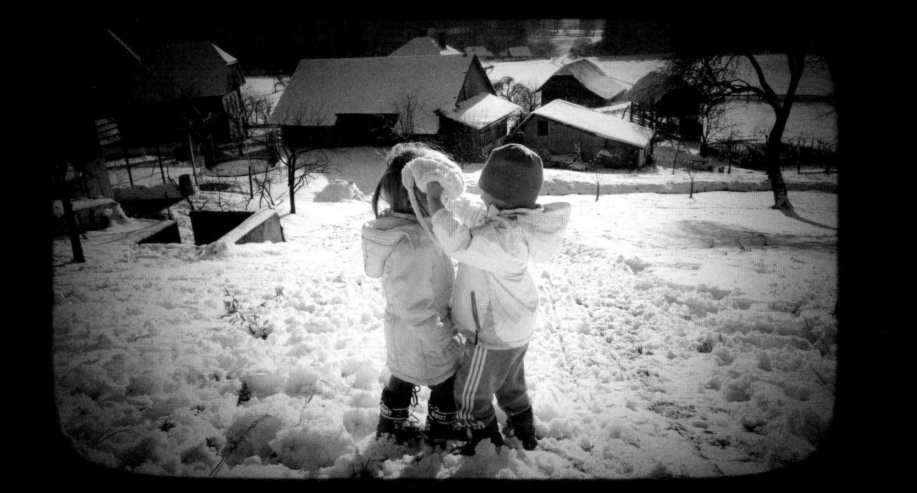

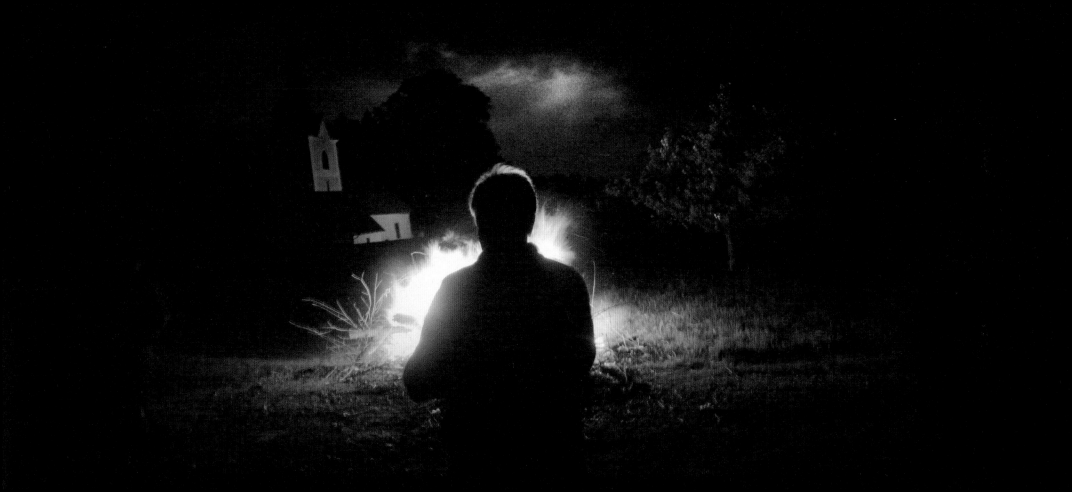

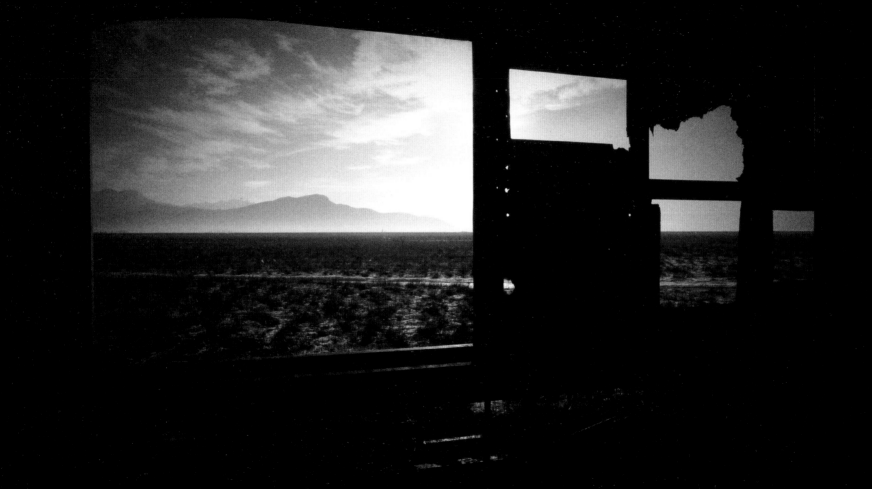

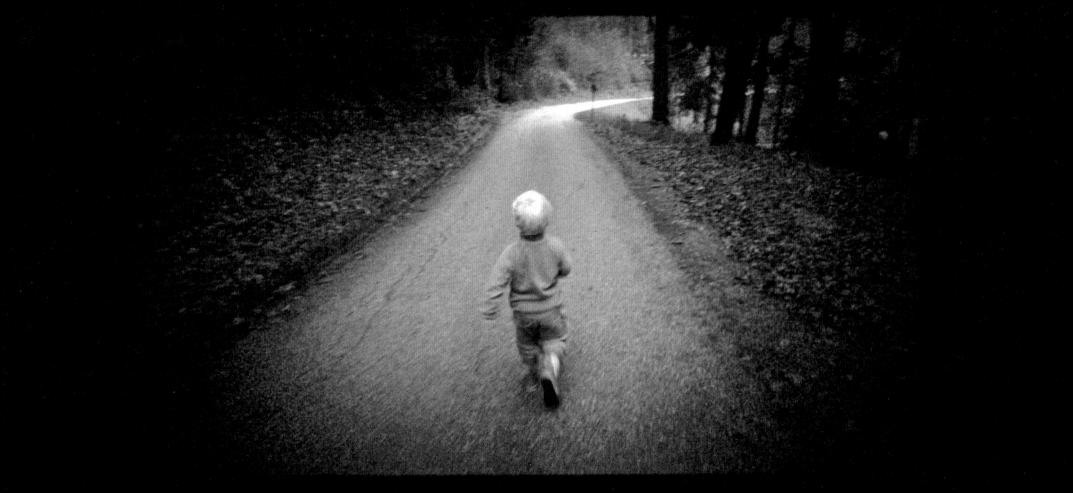

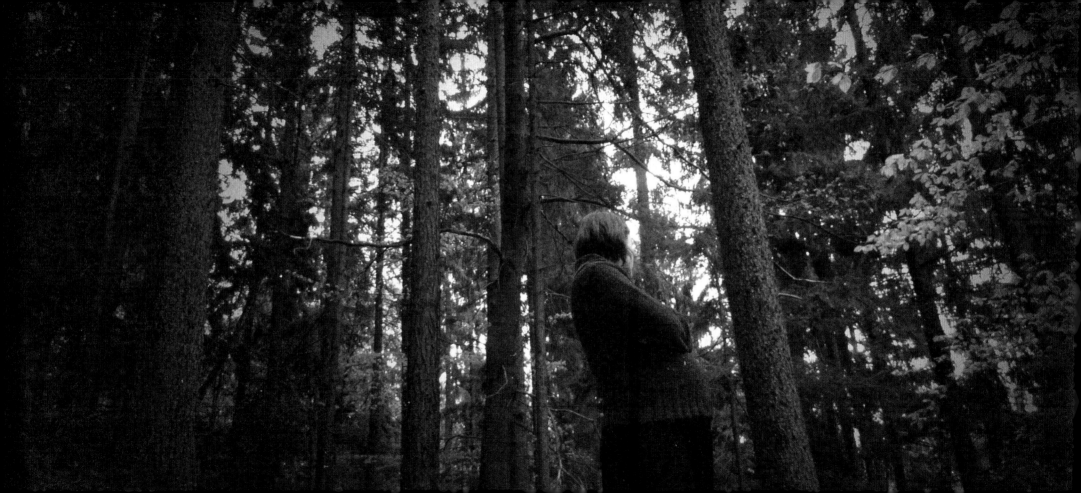

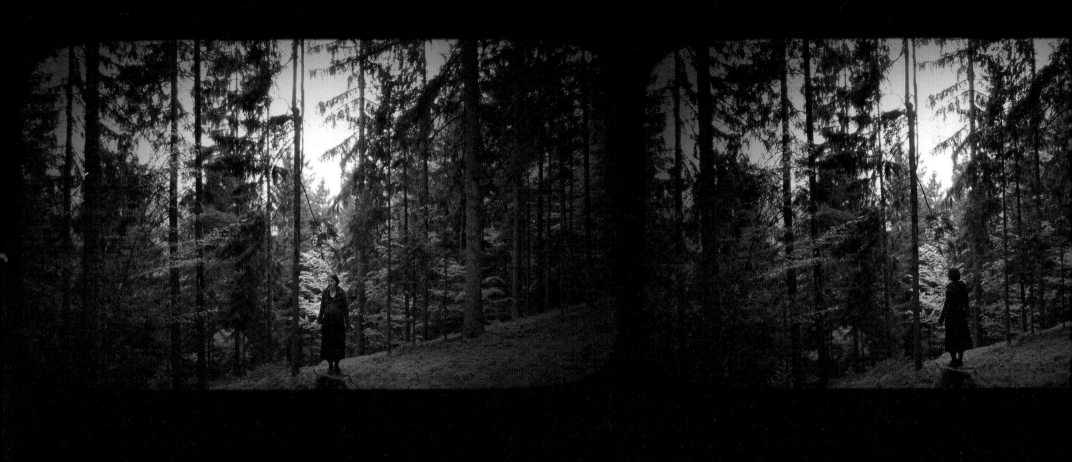

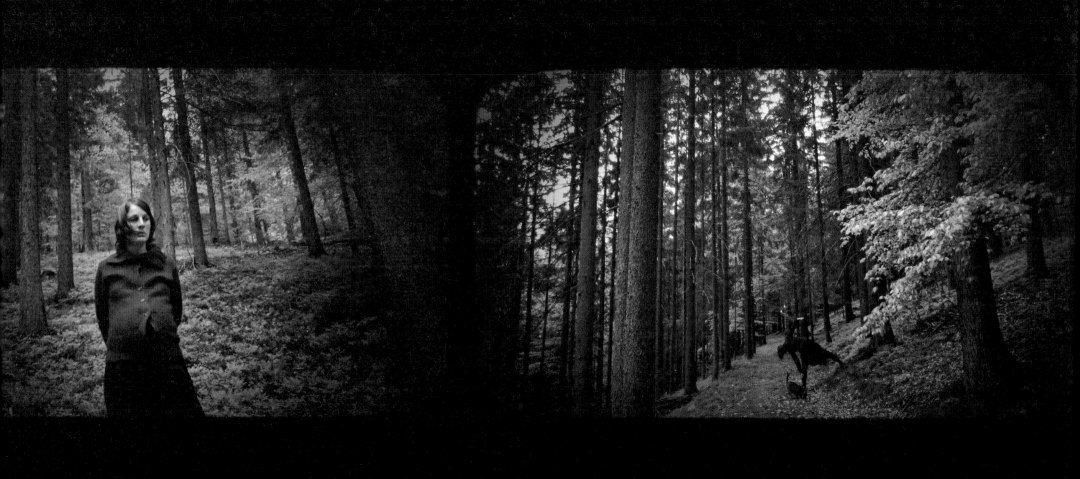

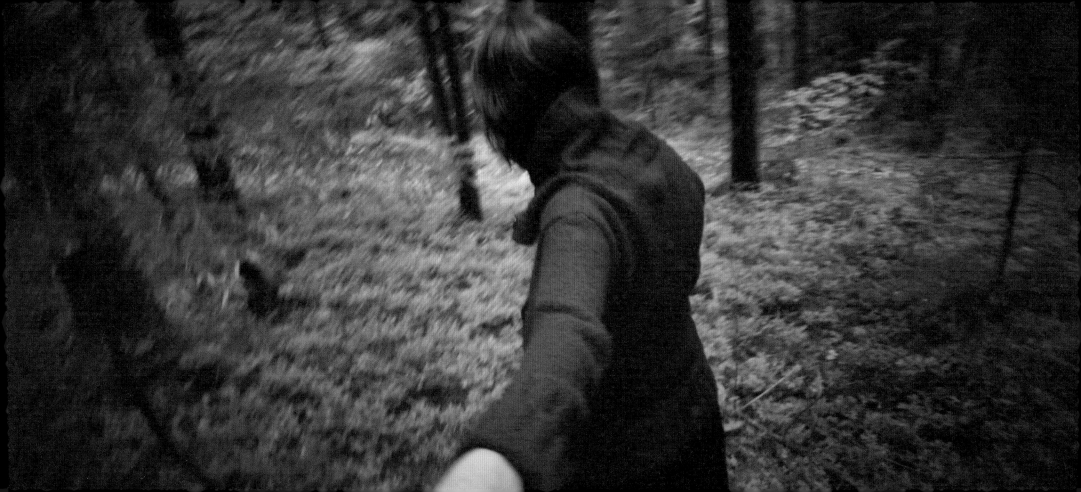

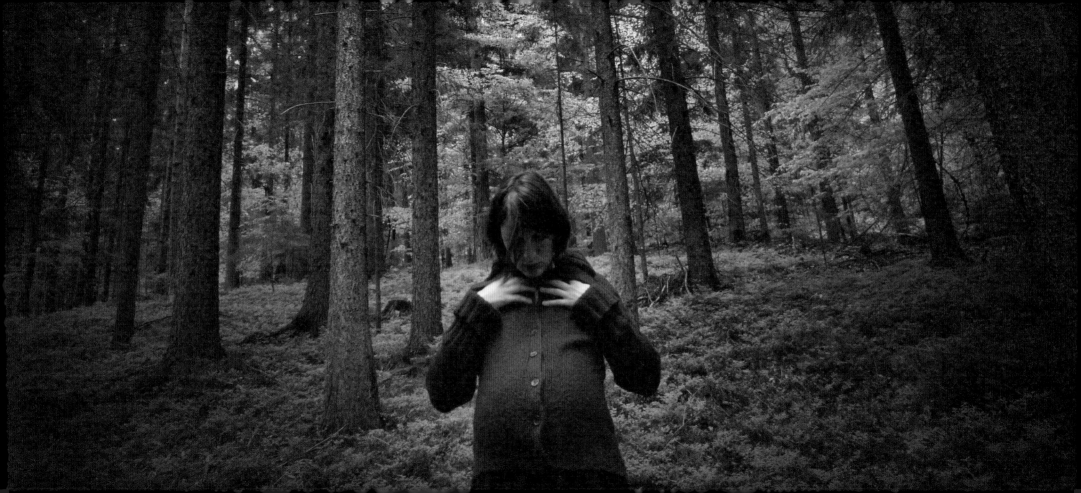

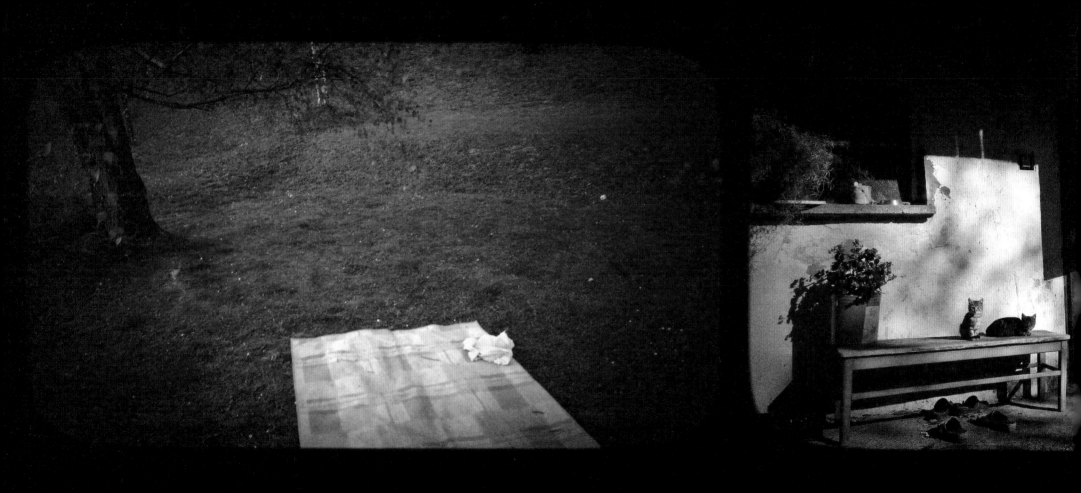

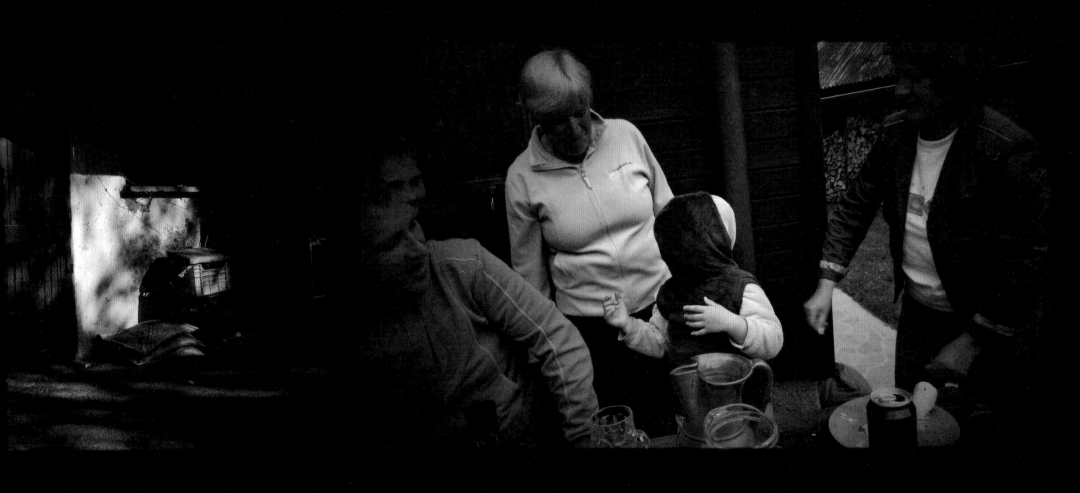

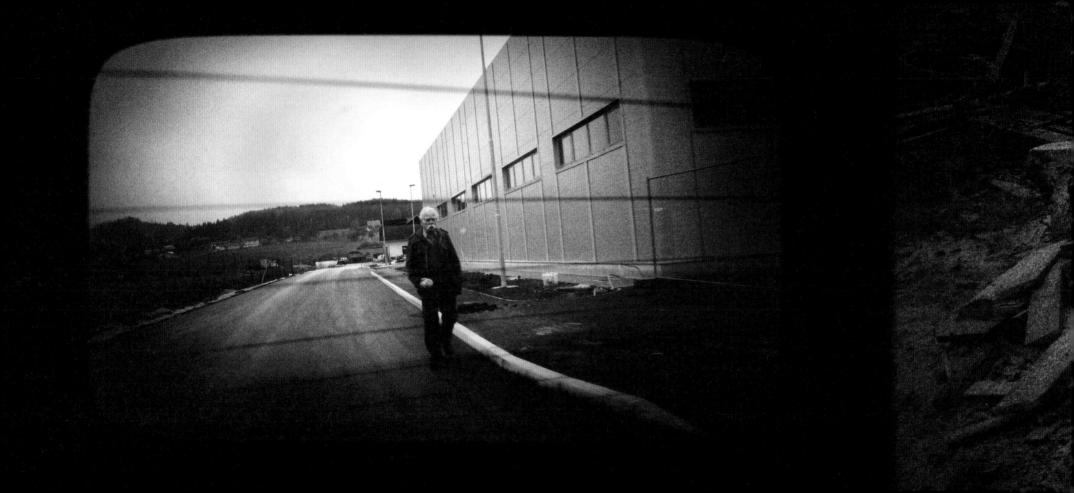

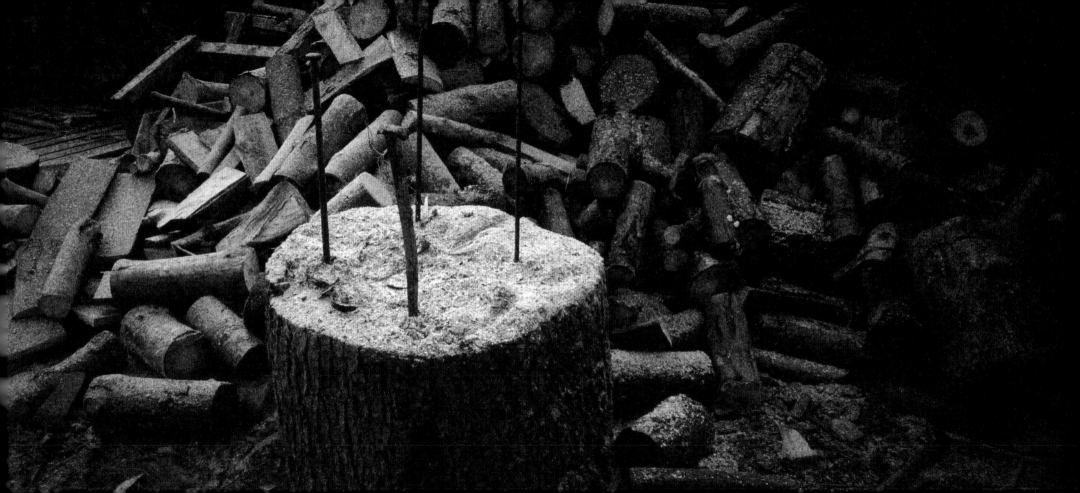

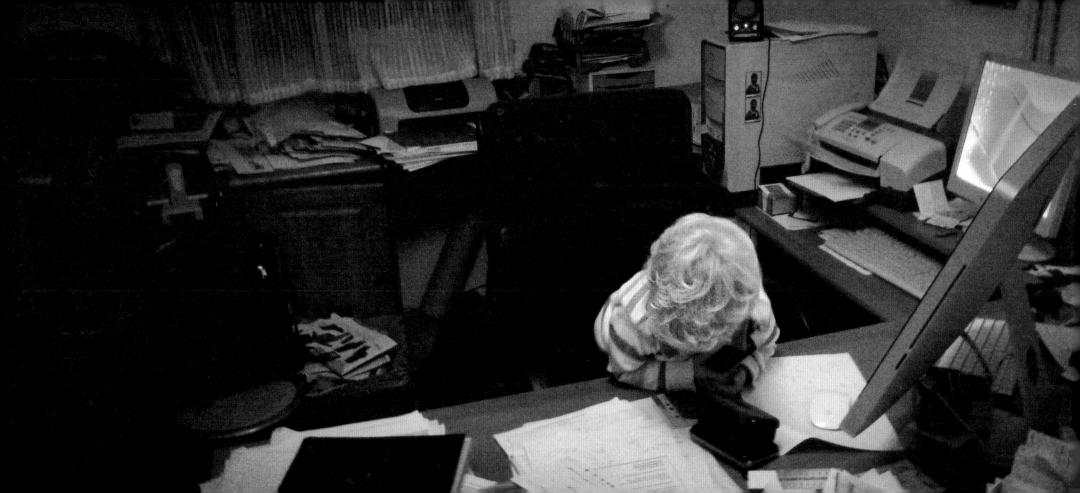

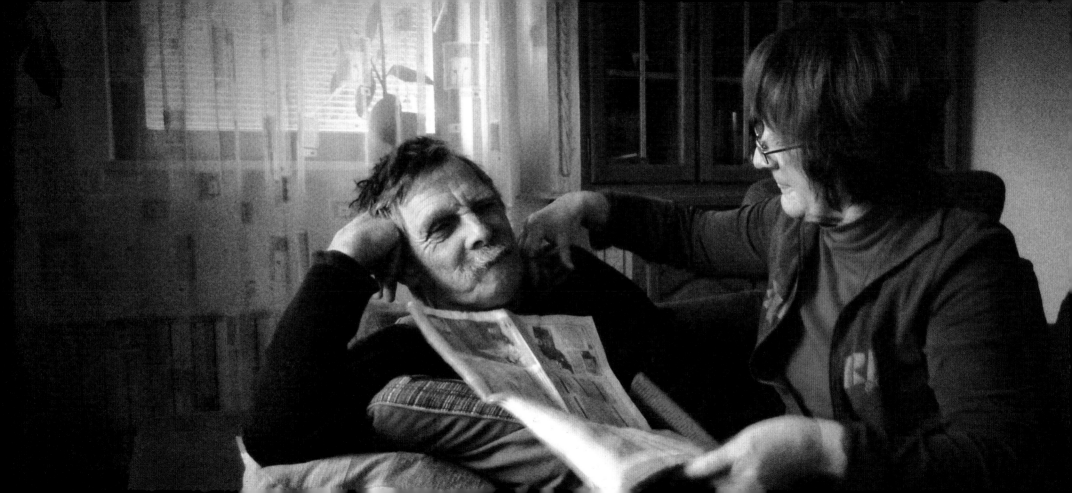

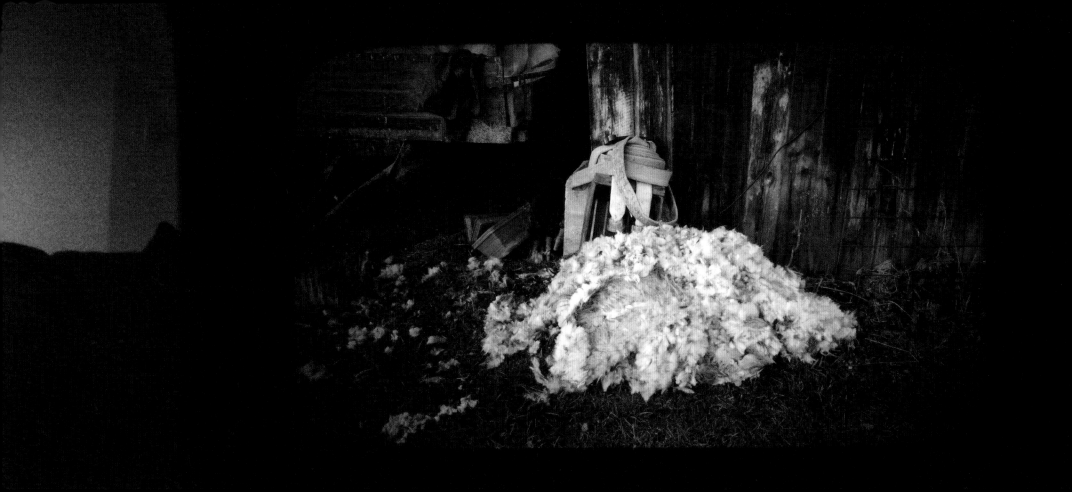

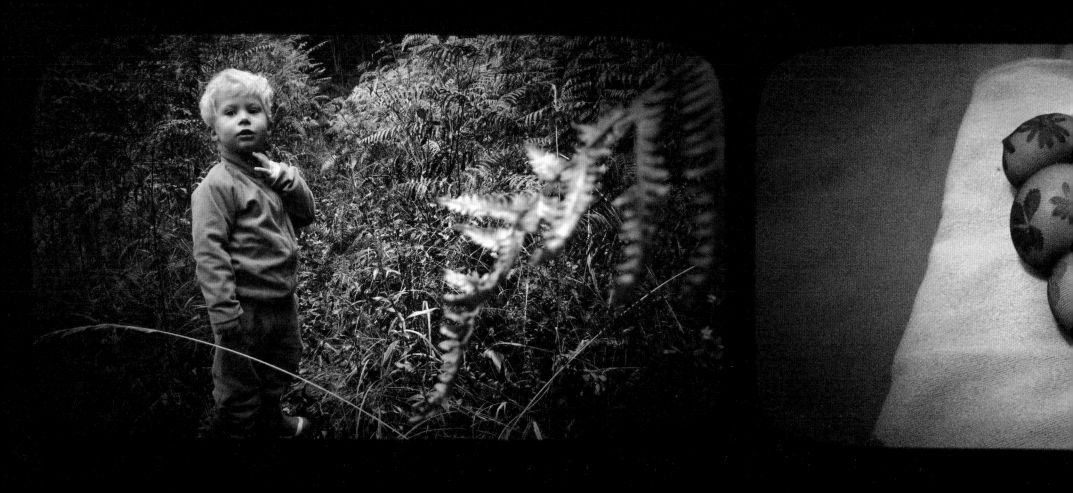

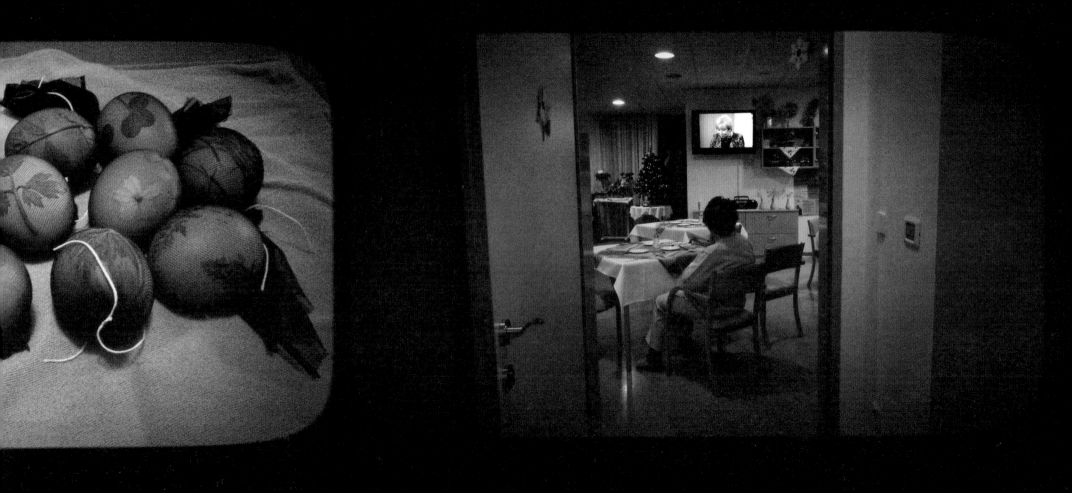

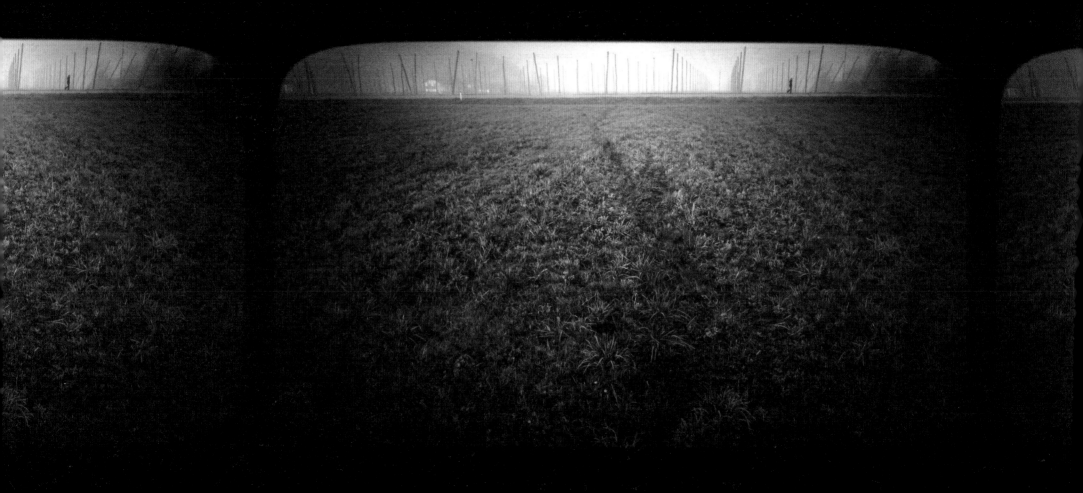

美國女作家葛楚斯坦(Gertrude Stein, 1874 - 1946)一九三三年出版的《愛麗斯‧托克勒斯的自傳》中寫到：當她在重度昏迷時曾一度甦醒過來，並詢問伴侶愛麗斯‧托克勒斯，「愛麗斯，愛麗斯，答案是什麼？」伴侶回答：「沒有答案。」葛楚斯坦繼續說：「嗯，那問題是什麼？」說完這句話後便離開人世……

閱 讀時總習慣在那些吸引我的字句上畫線註記，整本書瀏覽過一遍之後，再重新回過頭來仔細咀嚼那些特別有感觸的段落或者字句。

突然發現，關鍵字：「命運」—— 似乎是最近自己總在思考的命題。

之前在台北發表的兩本文字攝影集：《蒸發》及《波西米亞六年》共同標記著一段刻骨銘心的大旅行，確實在自己年輕歲月裡留下了重要的印記，直覺讓我聯想到成功嶺大專集訓時的震撼教育，或者初生嬰兒身上的胎記，更像是紀念一段風花雪月故事所留下的一個刺青，一個提醒。七年多前毅然決然離開家鄉，在地球的另一端帶著相機與筆記本，試圖重新釐清自己這三分之一或四分之一已走過的生命，除了一些驕傲，那些傷心，故事的進展該如何持續？ 那本以決心裝訂而成的筆記本，翻開的前幾頁清楚地寫著那些不想讓自己日後會有遺憾的事情。

那一年我二十四歲，還算年輕，但也是一八四五年恩格斯剛寫完《英國工人階級狀況》的年紀。通常，旁人眼裡總是帶著浪漫色彩的流浪血液，事後回顧，倒像是命運早替自己安排好的一場試鏡(audition)，一場長達七年的audition……

與其說是刻意，更準確地說應該是潛意識地與之前那個台北溫室裡的自己，在那個銜接未來憧憬與過往記憶的十字路口，揮揮手，然後回頭望著彼此漸行漸遠的背影。接下來在歐洲所遇到的那些電影情節般的際遇，感覺像是某個安排好的劇本就這樣找上自己，一覺醒來連妝都還來不及化，便直接上戲。我也越讀越起勁兒，一頁接著一頁，場景彷彿歐洲的四季那樣分明，突然發現自己竟然真實地在那些悲喜劇的場景裡呼吸或者喘氣。七年來陸續拍攝了捷克鄉下的獵人、馬戲團的故事、Luna Park移動式遊樂園的工人、布拉格一所全中歐規模最大的精神病院、捷克的A片工業、Swinger party、變性人社群等等，猛然回頭，才驚覺當初離開的那個島嶼，早已消失在遠方的地平線，每天只能透過時差七小時的太陽，向家鄉送上這邊一切安好的音信。

在生命旅程某個特定的時間點，每個人遲早都會遇上這樣的"audition"，像是大自然裡種子的發芽，寒冬的池塘會結冰那樣，沒辦法決定「要不要？」的情形。

然而這種「試鏡」的目的絕非是為了躍上舞台做明星；那些曾說過的台詞，自以

為再熟悉不過的肢體，在這樣的試鏡過程裡，總是會被心底那若隱若現，那個嚴格的嗓音所挑剔——　你一再地演練，反覆地觀察，然後再斟酌，繼續練習，帶著眼淚摸索同時反芻過往的經歷，企圖將劇本裡的描述逐字推敲一次看個仔細，希望這齣僅只上演一次的演出真摯而且不矯情。

這場長達七年的audition——　異鄉生活裡的旅行，每一分每一秒，都像是在排練室裡對著鏡子自主練習。車窗看出去盡是陌生的人群，彷彿是銜接昨晚電影結束後，下一場戲繼續的場景，互相呼應的劇情；從咖啡館的落地窗向外看去，那對正在大雨中擁吻的情侶，看起來更像是在片場裡演戲……

七年來密集的觀察，看的越多，越讓我有一種「闖入他人生活」的錯覺，有點像是在植物園裡待太久，突然發現自家陽台上的盆栽也需要修剪或者澆水的那種心情。

這場長達七年的試鏡，我不間斷地反芻做筆記，從眼前那些真實的角色身上學習，在他人的生活中認真地揣摩當回到自己的現實世界裡，定位口袋裡隨時隨地攜帶著的那些座標時的種種可能性。

這段試鏡期間，背景的音軌總是由不同語言所構成的訊息；我已被訓練深入到那具體的語言通常不會提及，那抽象，那最耐人尋味的情緒文本裡，以更纖細的刻度來感受人們共通的情緒；拍照是一種手段，希望藉由這種勞心勞力的工作，來督促自己對於眼前這個一生只拜訪一次的世界常保熱情，則是目的。

在觀看了許多比電影情節更戲劇性的故事之後，所有的感想以及疑問，都迫不及待地指向當初來的方向，眼前正流動的那一團空氣，自己當下的生活裡……

二〇一〇年四月，決定結束在捷克波西米亞這將近七年的「試鏡」。來自斯洛維尼亞(Slovenia)的女友Anja，在布拉格協助整理多年來所累積的行李。此刻人正在斯洛維尼亞北邊靠近奧地利的小城市Slovenj Gradec，Anja父母親靠近山邊森林的家裡。Anja兩個星期前飛往南非，一群來自歐洲的年輕建築師們，要在郊區替當地學童們建一所學校。昨天與她通電話，她說有個好消息要與我分享，很開心也很驚訝地聽到八個月之後我就要當爸爸的消息。

日前在整理近來的閱讀筆記，發現自己這陣子總在「這一切還得聽從命運的安排……」這類句子旁一一畫記，這些提到命運的頁角也很篤定地被摺了起來，像是某種很有默契的提醒。

我很想念她，更期待接下來命運替我倆的規劃。每每生命中出現這樣難忘的片刻，總希望按下手邊遙控器上的暫停鍵，讓周圍這個總是快速轉動、讓人暈眩的世界暫時靜止，讓周遭的噪音銷聲匿跡，仔細地挑出最誠懇、最有勇氣的那個聲音，或者有個喘息的機會，從容地沈澱，像是打烊後水族館魚缸裡的那些金魚，終於可以悠遊自在地從自己喜歡的角度來欣賞街景……

命運一詞其實並非指涉人們無法解釋的事情，反而更像是一種經由直覺的理解所演算出的或然率。像跳舞時的舞步那樣，一步輕踩著另外一步共同譜成的旋律，以一種極平常卻很神秘的節奏推進；腳步其實也有自己的想法，總是悄悄地將我們帶往到人們口中所說的—— 那個「命運」替我們規劃好的方向前進。

那場長達七年的試鏡，我收集了許多刻骨銘心的筆記，小心翼翼地收藏在心深處最隱密的那個抽屜，迫不及待想運用在即將開展的新生活裡，像是興奮地從朋友那裡學到一道可口私房菜的廚藝。

《蒸發》及《波西米亞六年》記錄的是試鏡過程中向外張望窗外的風景，關於他方故事好奇的觀察及學習，冒險性來自於那個台灣島上長大的年輕人，遺憾當初學校沒有教你的好奇，這段試鏡結束後繼續料理的則是往內看的反省，《雙數／MIDVA》裡的故事延續之前的相信，繼續透過鏡頭及文字來檢視新生活裡的點點滴滴。

很慶幸當初通過台北工作的面試之後，還是勇敢地選擇前往歐洲參與了那場試鏡。七年的試鏡讓我體認到最紮實的表演方式其實就是演你自己，在舞台燈光所凝聚的光區裡，說自己相信的台詞，做自己相信的事情。對「自己」這個「角色」的認識，人在異鄉的我著實下了一番苦心，始終感謝家人及父母親的支持，讓我在世界這樣大的舞台上，用我自己的方式來學習。

一路上所收集的故事是對於當下生活好奇的證據，筆記記錄的是這電影場景裡的甜蜜與艱辛，目前持續在巴爾幹半島上記錄的故事看起來很像電影剛開場的一道謎題，關鍵字是：莫名的勇氣。

-23.9.2010 Slovenj Gradec, Slovenia.

就像從來沒有兩片雪花會落在　同一個點上，就算是同一朵花的花瓣，色澤深淺若　仔細　看　也　不一樣……背後那群　　樹演員　　們的戲服也經常在變化，人們總是將眼睛所能看到的事物當作　習以為常，季節的轉換反倒是在　提醒　我們，生活中最大的　樂趣之一，莫過於是在最　熟悉　　的事物中找到　新的看法。

II

多愁善感的樹演員

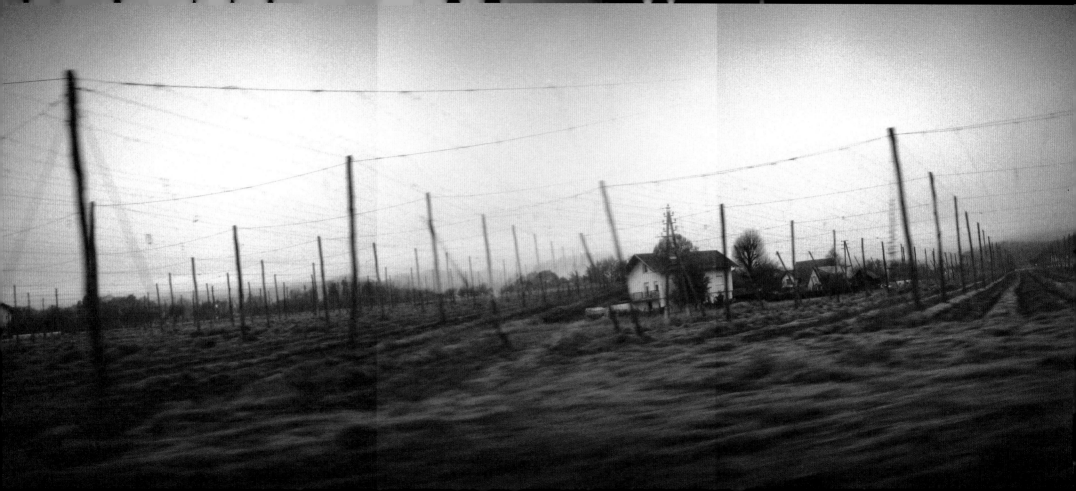

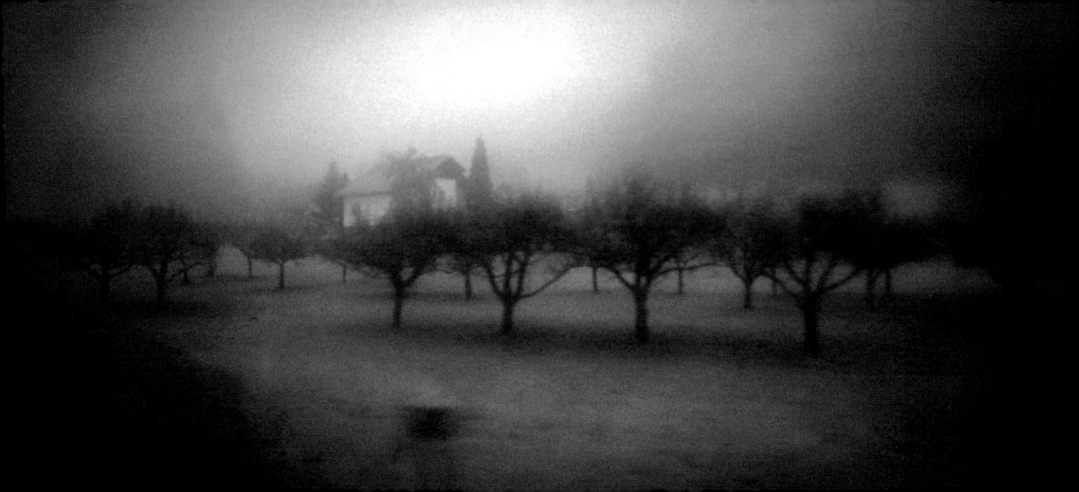

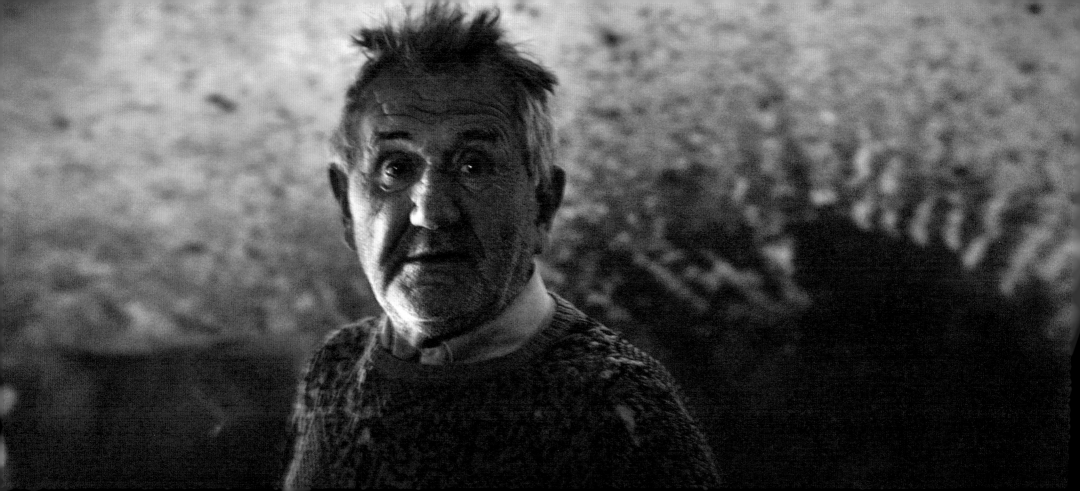

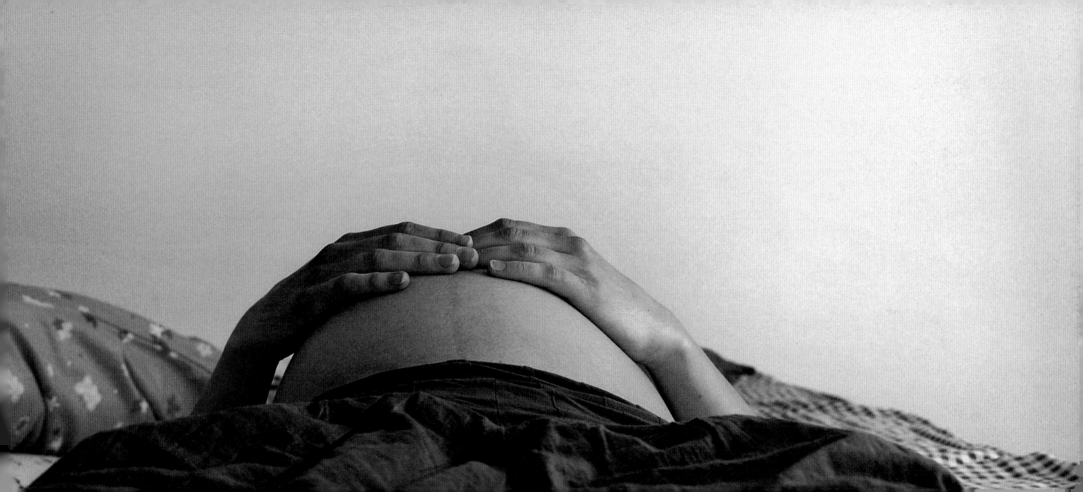

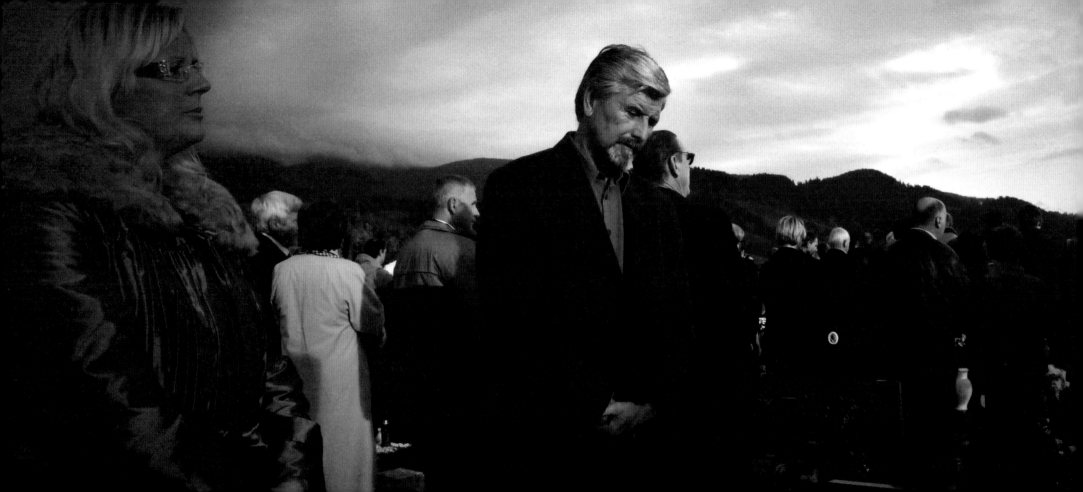

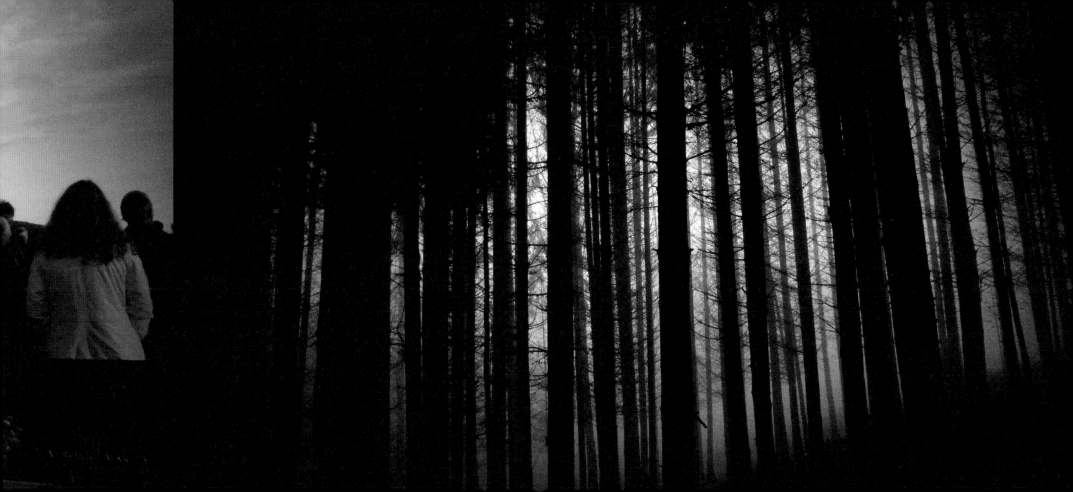

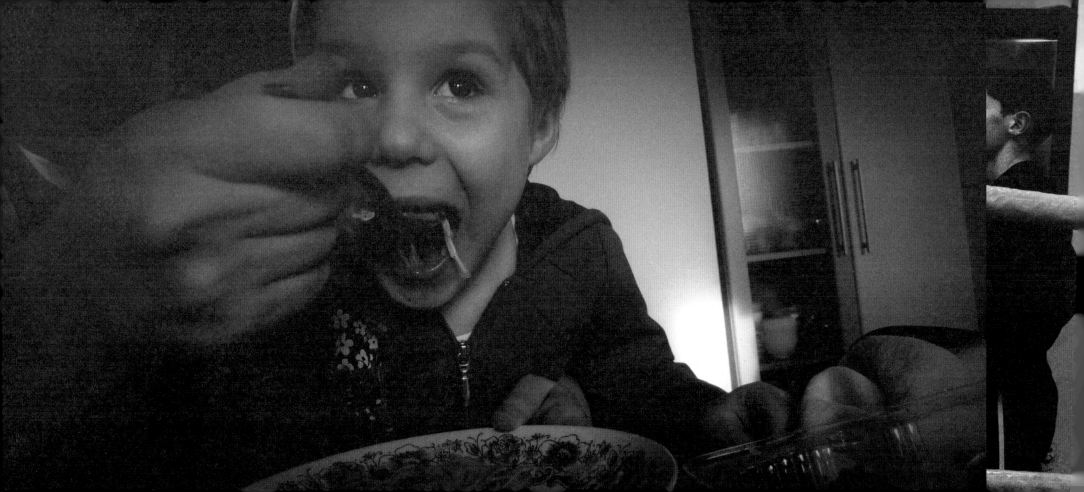

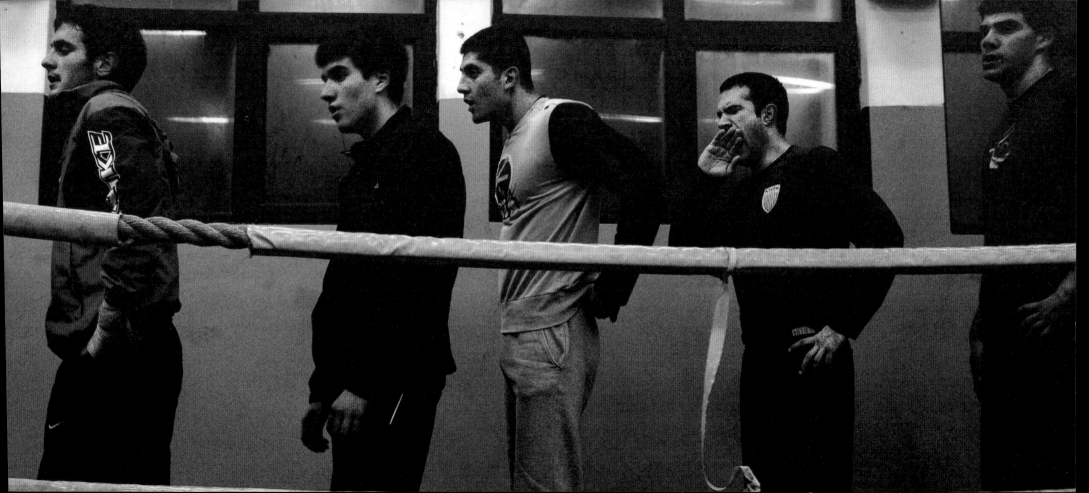

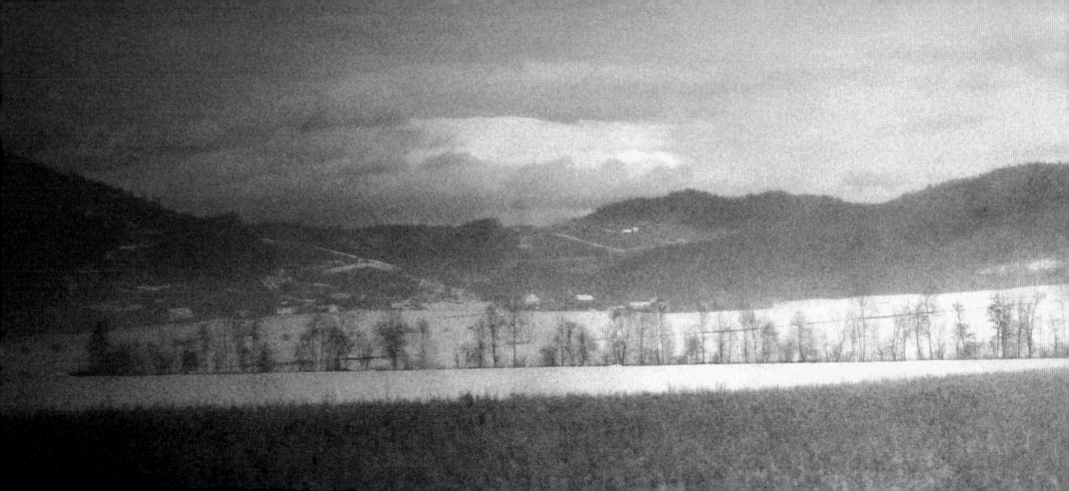

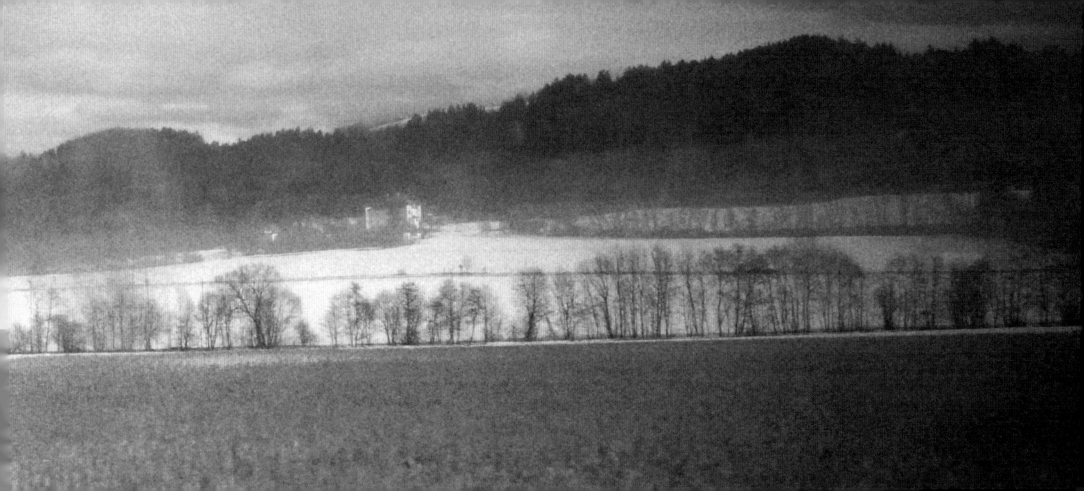

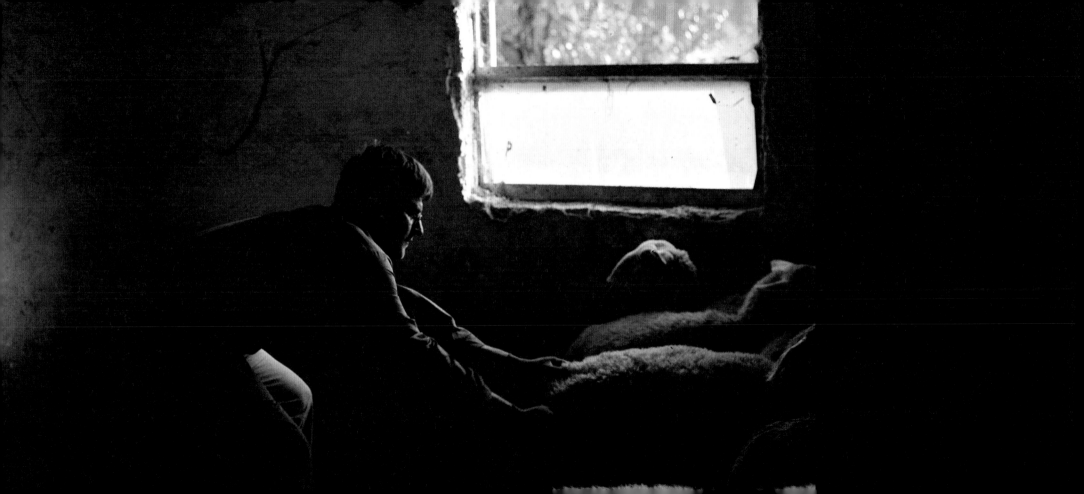

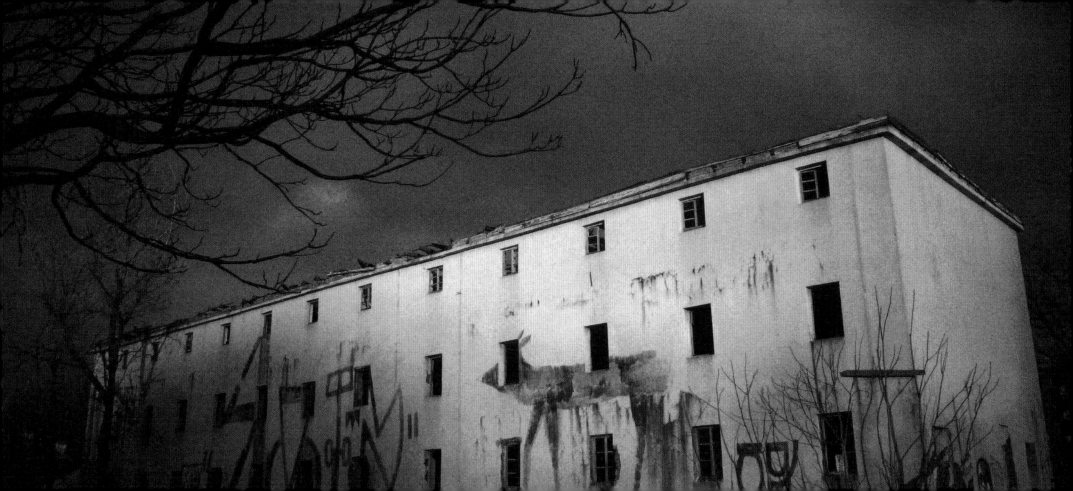

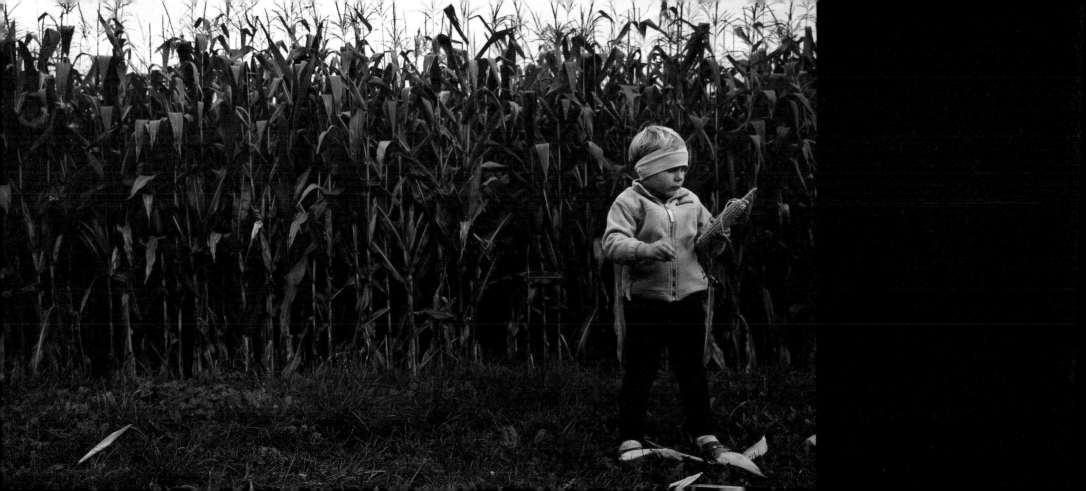

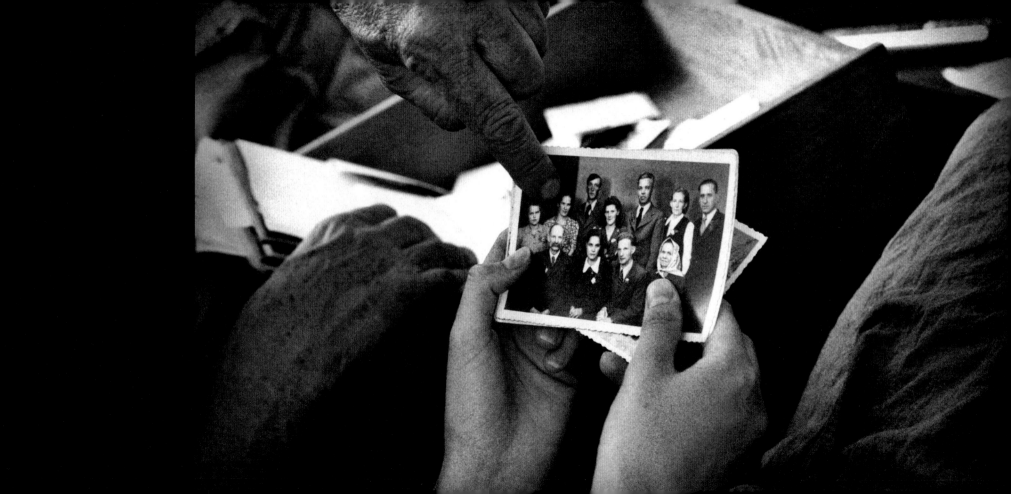

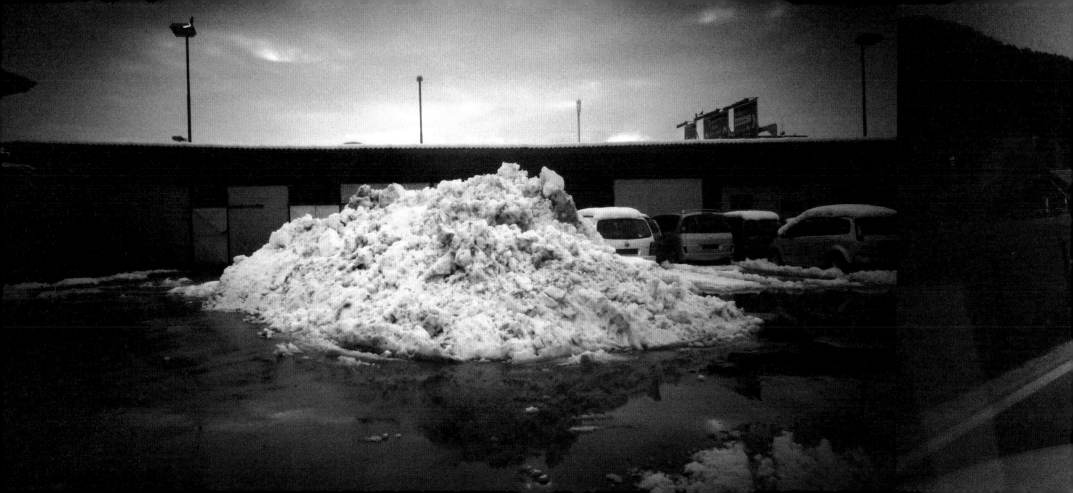

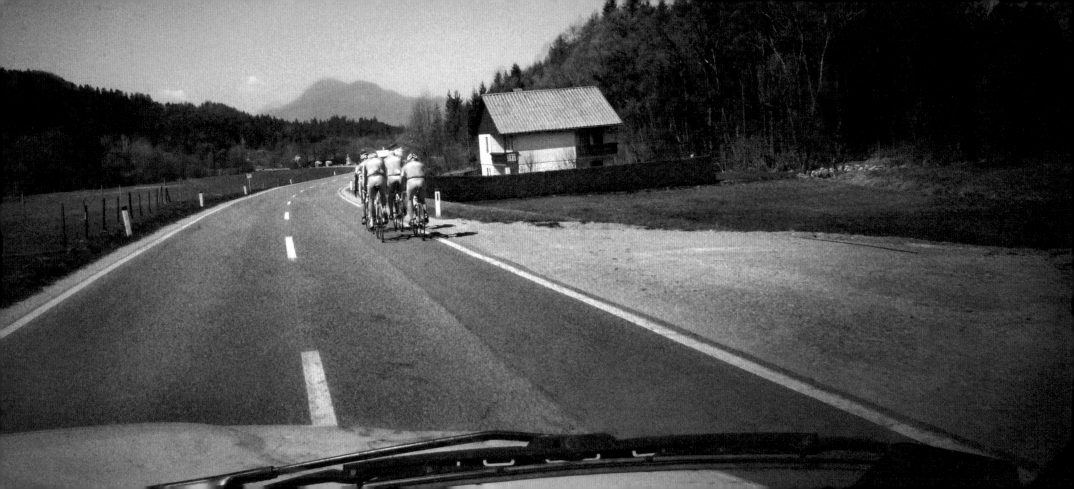

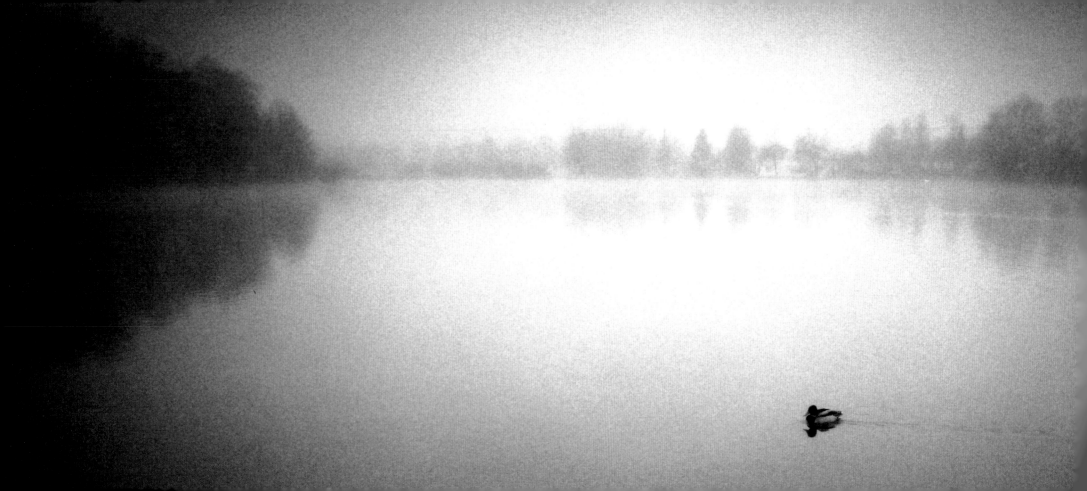

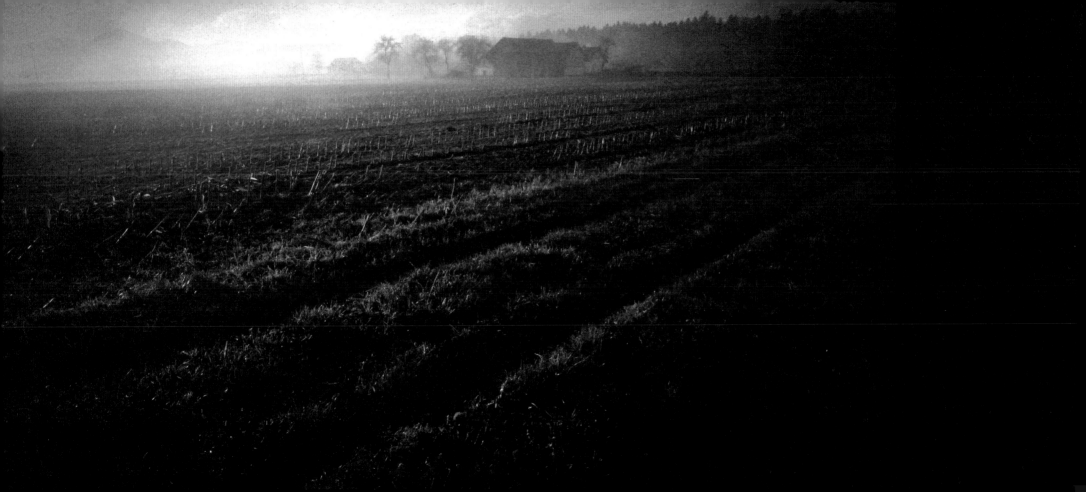

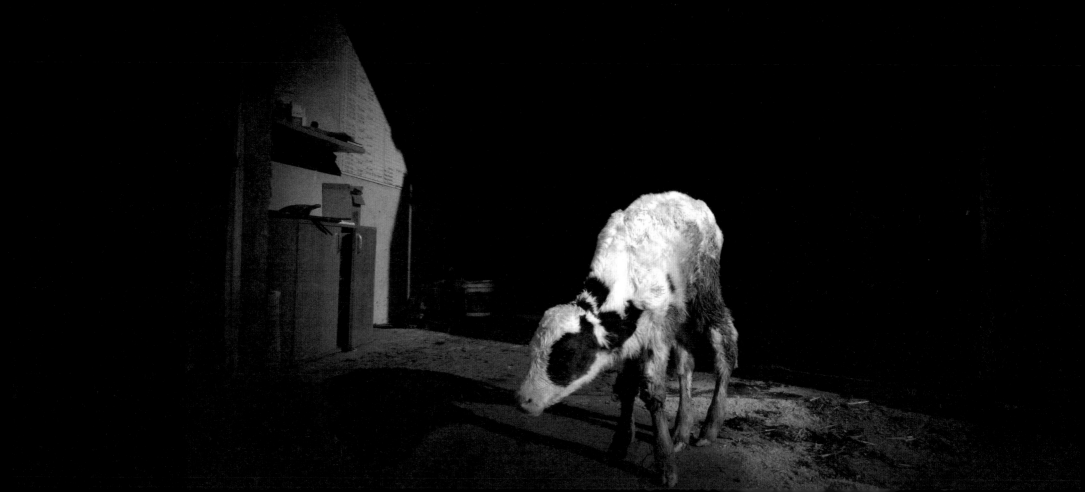

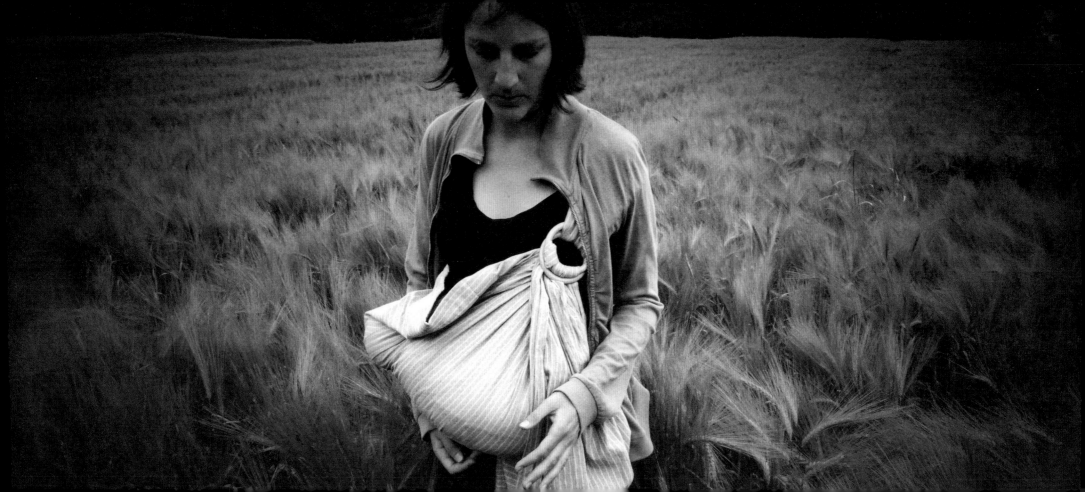

緊盯著院子裡的一棵樹，靜靜地觀察那棵樹一年四季的變化，收集掉落的樹葉，並想像那些從指尖悄悄流逝的時間，是之前在台北從未曾有過的體驗。

記得不久前，才在夏日的樹蔭下那樣慵懶且悠閒地消磨時間，轉眼間，秋風已悄悄地掃過屋角那團泛紅甚至枯黃的樹葉，秋天正在月台上邊等待邊消磨時間，花園裡只見樹枝沒有樹葉，像是 Tim Burton 電影裡常見的那些勾勒氣氛的樹演員……

季節轉換確實是個讓人多愁善感的時節。連整理衣櫃時，也不自覺地打開記憶的抽屜，翻找著那些已泛黃的畫面，回味著顯得模糊的筆跡，這才意識到在冬天來臨前最好稍加整理，重新歸位，在容量有限的記憶力被大雪覆蓋之前，睜大了眼睛試圖將身後及眼前的景色再好好瀏覽一遍。

忠孝東路四段晚間如柏青哥小鋼珠般穿梭在大街小巷的計程車陣，與斯洛維尼亞(Slovenia) 住處周圍茂密的森林相比，就像是阿拉伯數字1隱藏在號碼1001號裡，「開面見山」在這裡不再只是某種隱喻，而是視神經物理性反射映入眼簾那般清晰。

我是個台北長大的城市小孩，大自然這個概念對我而言，通常是學生時代自然課

時，那些老師要求我們標記畫線強調的重點，是電視節目中場休息中間那些在澳洲或紐西蘭所拍攝的廣告影片，或者是Discovery頻道攝影師們翻山越嶺所蒐集而來的方寸之美，像是風景明信片上的照片…… 目前人在斯洛維尼亞北部與奧地利交界處的小城 Slovenj Gradec，這裡也是女友Anja爸媽的家鄉。小鎮的生活作息與大自然似乎有種巧妙的連結，那種很有默契地一搭一唱的表演。居民們除了冬天之外，鮮少在超級市場買水果，夏季在森林裡採藍莓是這裡假日最受歡迎的消遣，自家花園裡隨手摘取的新鮮番茄是準備美味的義大利麵的秘訣，九月底農家們忙著收割田野間的啤酒花及玉蜀黍，午間傾盆大雨過後，大夥興奮地在樹林間尋找新鮮蘑菇時，總是顯得興高采烈，秋天的第一個週末全家動員摘取後院的蘋果，早已是傳承好幾代的傳統；從客廳的窗戶看去，若兀胥拉山(Urslja-gora)山頂的電視塔被隱沒在烏雲後邊，Anja的媽媽就會邊搖頭邊抱怨明天將會是不討喜的陰天…… 這種親近大自然的生活，窗外後院裡那自成一格的自然生態，那綠意盎然的世界，高潮迭起的劇情每天也以上下集的方式日夜輪番上演，與Discovery 頻道的主題巧妙地連結，但這次是在每天都會經過的田野。

也慢慢養成習慣，晚間寫作告一段落，在屋外點上一根菸。夜空繁星點點爭相向我拋媚眼，星星一顆顆地數著，試圖釐清數百萬光年外那些隱喻性強烈的劇情彼此間的關聯。至於稿紙上剛才忙著梳理的字裡行間，星星一閃一閃地提醒著我，最好是只能意會的肺腑之言；指間菸捲上那場如火如荼的戰役持續上演， 菸紙終將被菸火給吞滅， 這是菸火一貫的焦土策略，寸土必爭的聲響也突兀地打破山邊寧靜的晚間，這個被星星所點亮的世界；這樣的喧鬧通常會消失在短短的七分鐘內， 便低調地隨著香菸裊裊蒸發在樹林間⋯⋯身後那群多愁善感的樹演員們依然默默佇立著，彷彿「堅持」是今晚觀眾們在星空下所指定的表演。

近在咫尺的大自然就是有種神奇的魅力，每每夜深人靜時，蟋蟀那規律的鳴叫聲，與山邊晚間顯得十分內斂的清新，一再地引領著我回頭檢視那鄉愁似的召喚── 一種簡單的生活；像一股清新的泉水，義無反顧地往現實生活裡那口深不可測的井裡倒去，渾沌裡的雜質在澄澈的月光下紛紛現出原形，反而以優雅的姿態沈澱在篤定的手心；此刻也聽得出樹林裡傳來的風聲其實有著不同的層次與肌理。這時才驚覺，在這樣的氛圍裡，「耐心」極有可能是一種早自襁褓的嬰兒時期，便已與大自然慢慢建立起來的默契。

搬來斯洛維尼亞的第一個"culture shock"是突然發現，自己竟然也學著不用眼睛看，先用心聆聽，大自然裡那些芬多精一般的顆粒懸浮在林間的空氣裡，那群樹演員們正以最纖細的嗓音逐字朗讀的輕聲細語，那遠離現實紛擾，注重留白斷句，並將逗點當成音符所譜成的樂曲。

時序進入冬天，劇本翻頁至下一個場景，落葉像是慢動作播放的電影，按照先前的走位排練，精準地落在雪地上那動物的腳印裡，先前那隻追逐夏天的小鹿早已不見蹤影。地球上六十九億的人口，誰會真的在乎像這樣地心引力始終存在的二次證明，地球更不會因為一片樹葉的掉落而暫時停止忙碌的運行……反之亦然，森林深處那片彷彿軍隊般一字排開的樹林，之中究竟又有哪位士兵曾注意到，某個我們曾經深愛的人就這樣失去重心，憑空消失在我們腳下所踩著的、這個人們常將「永遠」兩字掛在嘴邊的世界裡？

樹演員們還是不發一語，好像沈默是這群壯漢早已登記的專利，或者事實的真相無須累贅地加以說明。樹演員們始終只是默默地望著眼前這些顯得無助的人群，這群人總是千方百計地嘗試著各種人定勝天的可能性……

冬季第一次的降雪讓人們對已被深藏在衣櫥裡的夏天更加依戀，但樹梢翠綠的枝芽很快也會勾起人們對銀白色雪景的想念。多愁善感是人類最原始也最複雜的情感之一，我們經常性地在懷念與期待這兩者像是雙胞胎手足的情緒之間矛盾擺盪，尤其是在窗外景色悄悄轉換的時節。

春天則是電影續集中另一段全新的開場，是故事未完待續，是劇情另一波高潮重新開始堆疊的起點。一夜之間積雪開始融化，像是退隱山林蟄伏已久的畫家，再度重拾畫筆，在純白的畫布上以亮麗的油彩，一點一滴重新拼湊起期盼已久的溫暖與絢麗。像是電影一開場的那段戲，出遠門剛回到家的父親，才在門口卸下厚重的行李，孩子們爭相擁抱滿面歡欣，父親風衣的袖口上還隱約散發著冷風剛磨蹭過的寒意。

歐洲漫長的冬季，有些地方甚至長達數月。樹演員們這時終於再也忍不住沈默，枝頭所綻放的新芽，如同沈睡已久的火山在一夕之間爆發，誰敢再說大自然沒有情緒？沒有自己的想法？春天空氣的厚度與光線的色澤也有明顯的變化，人們衣著的色彩，自然也呼應著花朵們的想法，厚重的大衣紛紛換成了輕薄且鮮豔的衣裳；原本灰黑且凝重的視野頓時間生氣勃勃，絕非眼前的幻象。

始，若仔細觀察，路上的行人們顯然遠踩著冬季僵硬的步伐，等到積雪完全退去，原本雪地裡吃力的步伐才頓時間豁然開朗，步伐有步伐的記憶，我相信春天人們臉上開心的笑容，一定是受到腳步輕快的啟發。

季節的轉換確實帶有戲劇性的磁場，像是那些導演精湛的轉場功力，總是影迷們津津樂道的電影精華。新舊交替之間人們經常帶著期待，也總是伴隨著多愁善感的淡淡憂傷，很有默契地依時序換上不同的戲服，帶著不同的配件首飾或者妝髮，無論是否心甘情願，都得紮實地踩著台步粉墨登場。那群自開場便不發一語的樹演員們，似乎隔著距離，默默地祝福我們一行人"Good luck!"。

之前在台北那樣的大都市裡，鮮少有這種機會近距離地與大自然對話，彼此「語言障礙」的疑慮，在眼前斯洛維尼亞的森林裡，這群樹演員潛移默化的啟發下，頓時間也在春天的開場下冰消瓦解。

人的一生不就是這數十年的寒暑輪番轉場？ 一年四季共四場戲的幕起幕落，我們總是衷心期盼著某些畫面能被牢牢地記憶，那些珍貴的情感會被小心地收藏；那些度日如年的抱怨，從這個角度看來，似乎是不負責任的說法。就像從來沒有兩片雪花會落在同一個點上，就算是同一朵花的花瓣，色澤深淺若仔細看也不

物當作首或為帚，季節的轉換反倒是在提醒我們，生活中最大的某趣是，要逝於在最熟悉的事物中找到新的看法。

-7.3.2011 Slovenj Gradec, Slovenia.

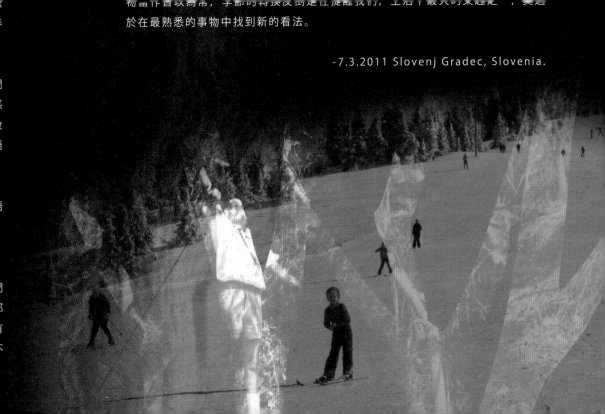

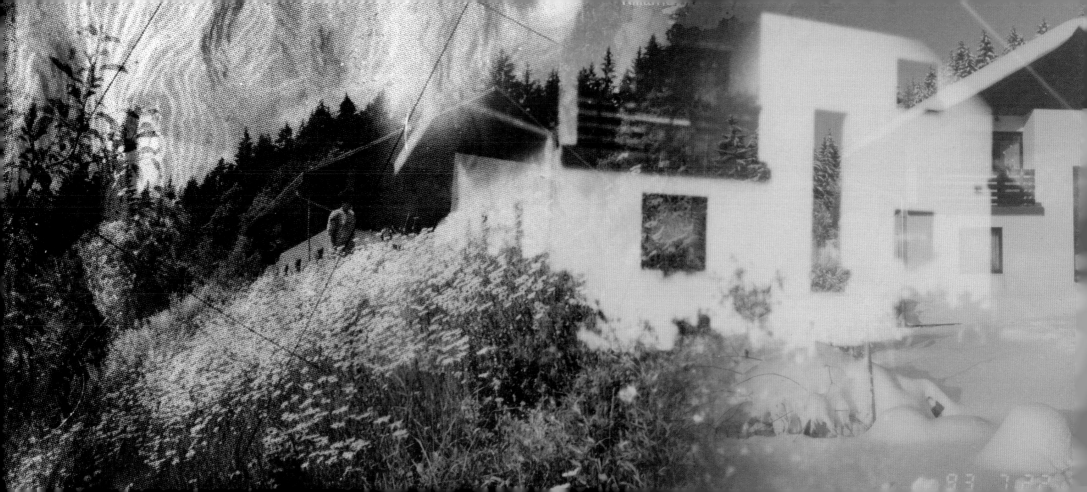

人是一種很　奇怪　的動物，將兩個都很奇怪的動物放在一起，他們往往被對方　「比 較 不 奇 怪」　或者　「比 自 己 更 怪 異」　的某項特質所吸引。有點像是　賓果遊戲　先後出現的一組　數 字　，乍看之下沒有任何　聯　繫　，但若一再重複出現，或許可解釋成是某種　固執的命題　，一種熱切的　篤　定。

藍 眼 睛 的 太 空 人 與 宿 命 的 賓 果 遊 戲

III

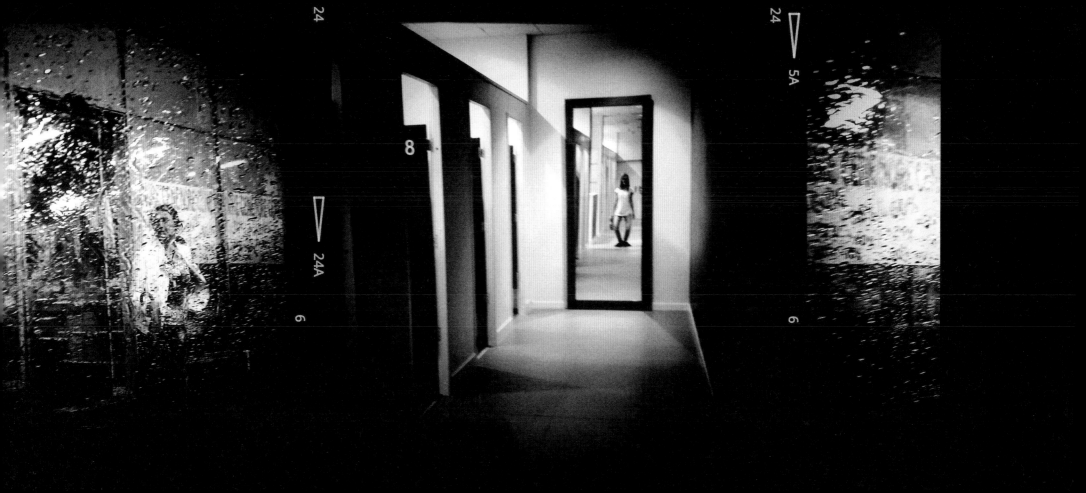

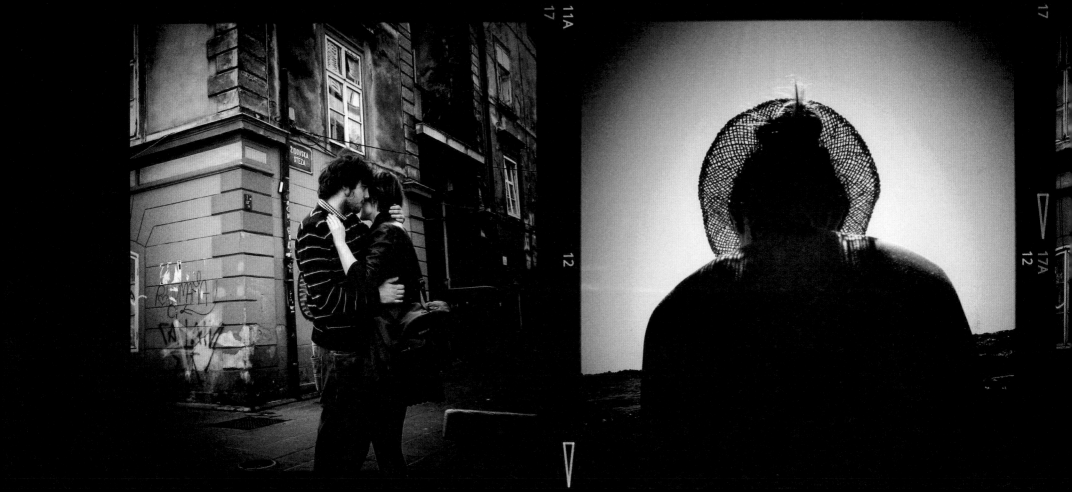

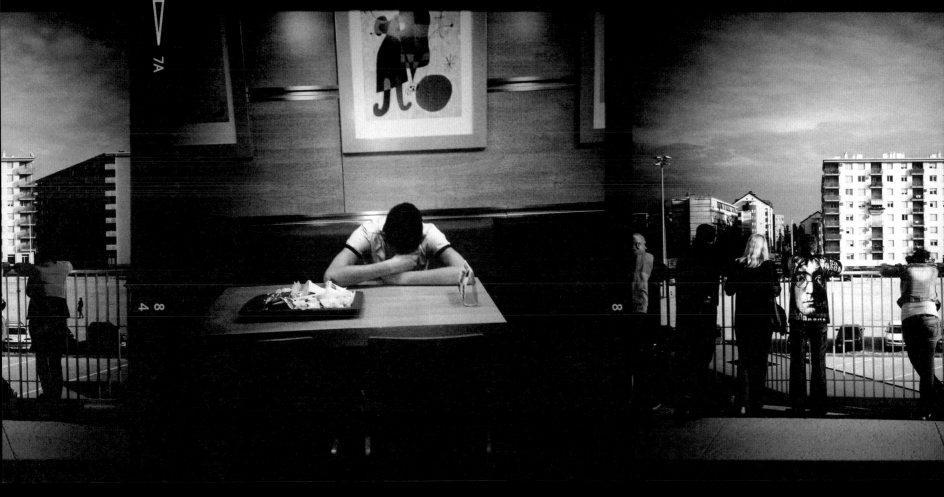

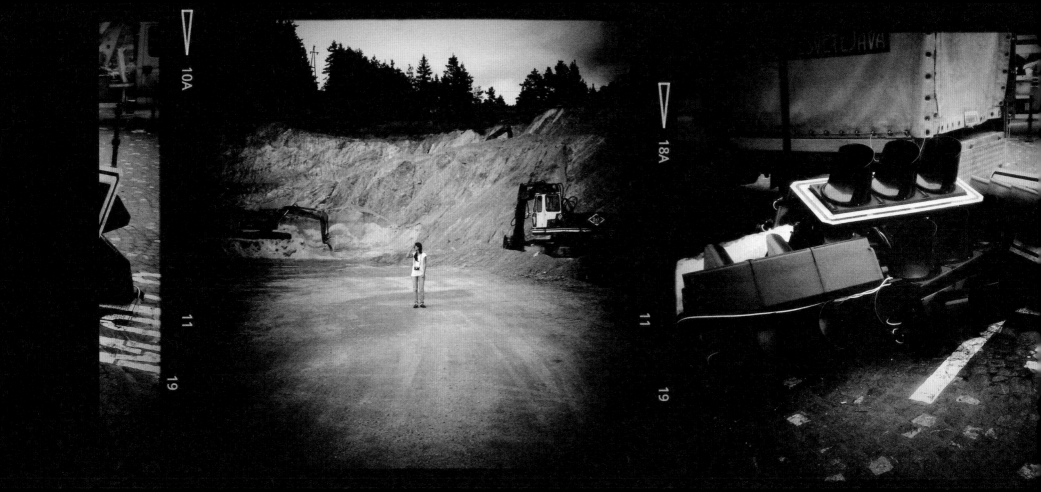

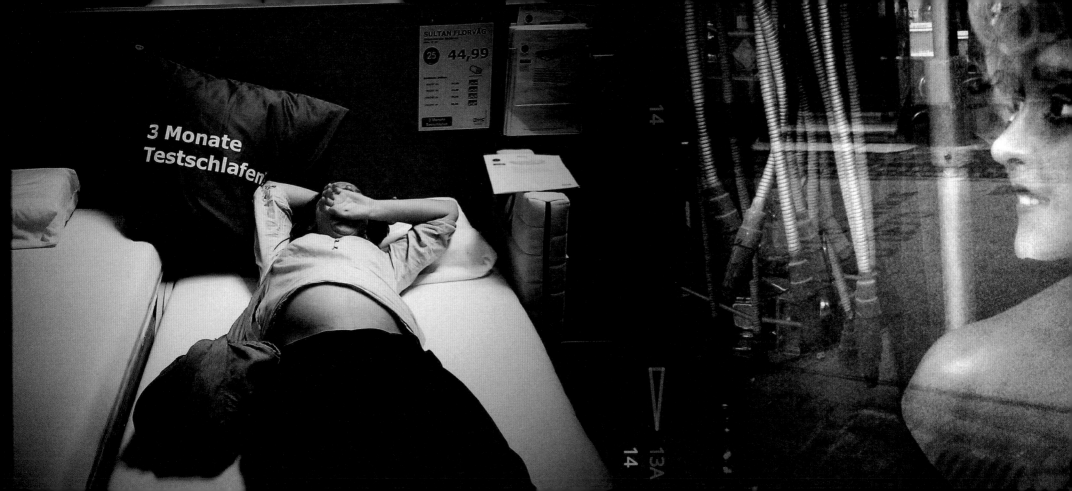

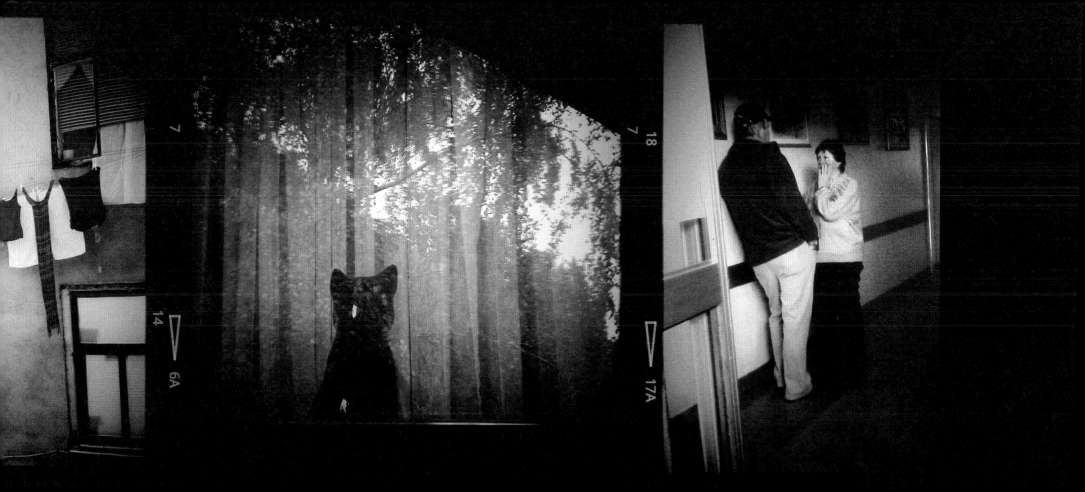

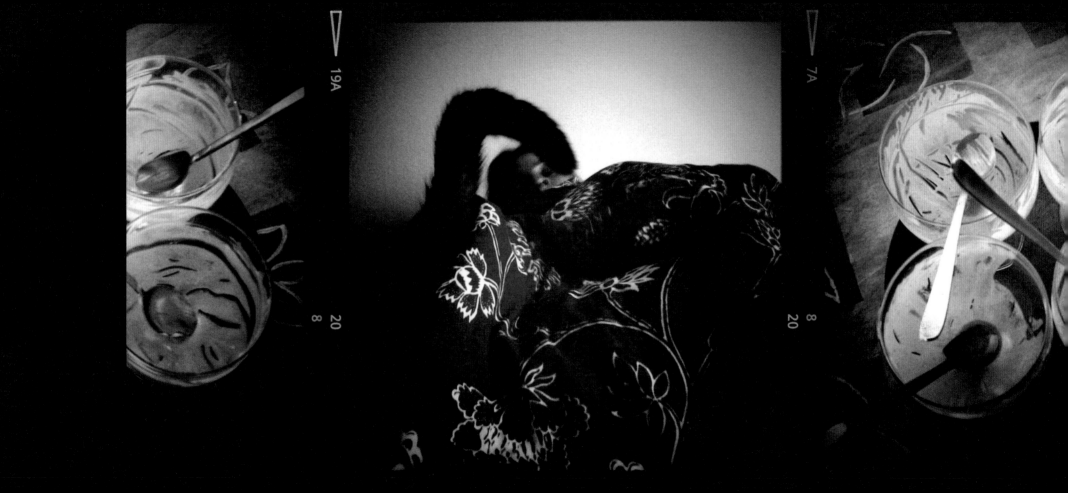

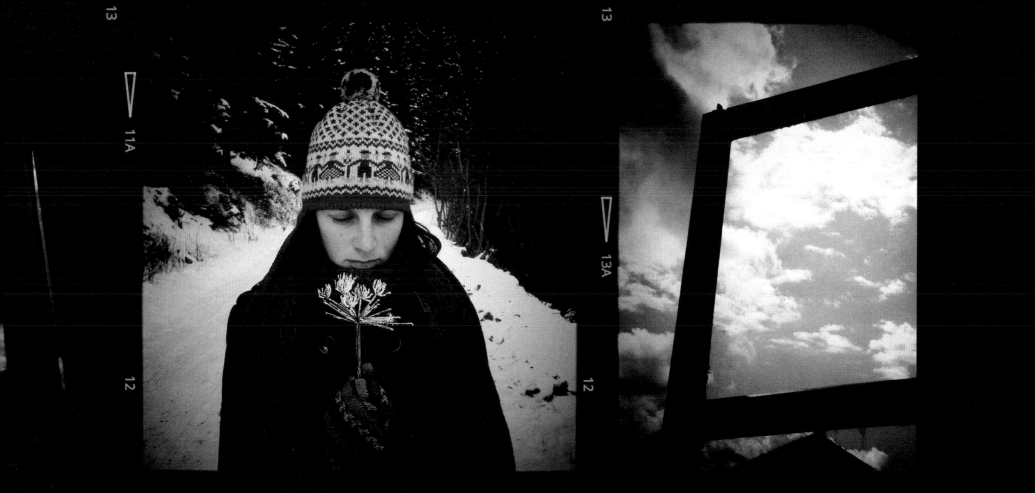

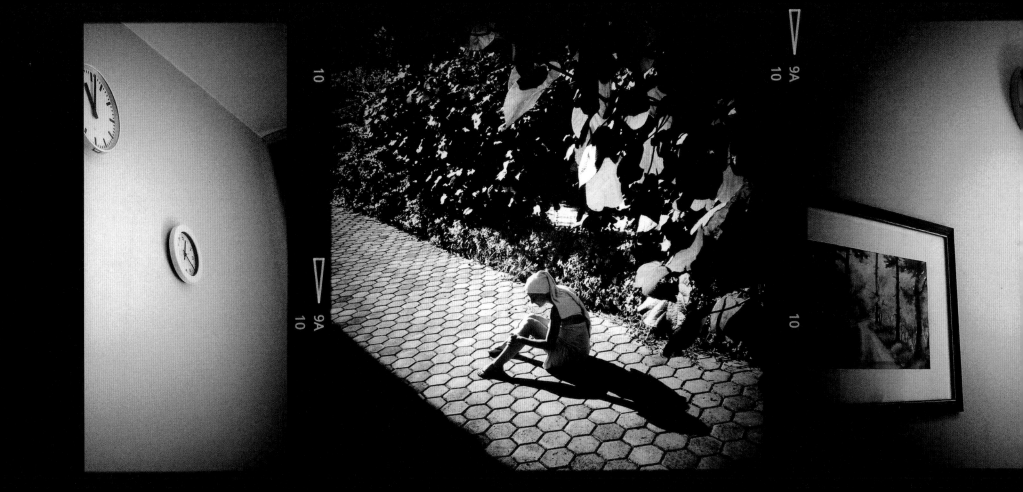

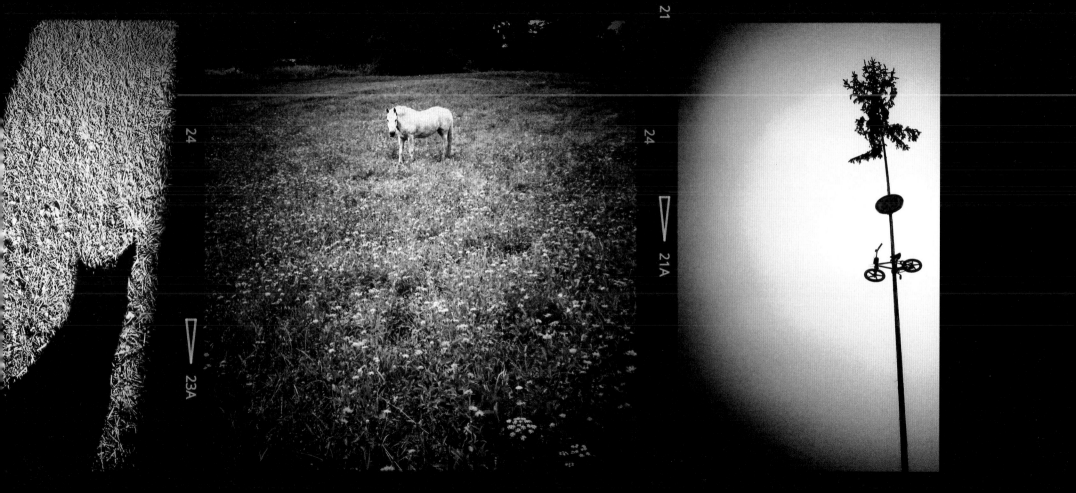

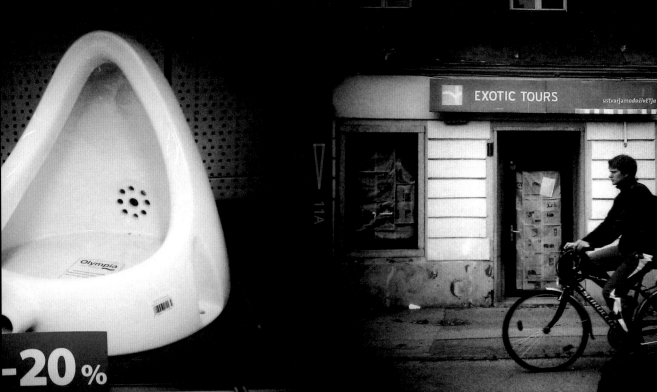

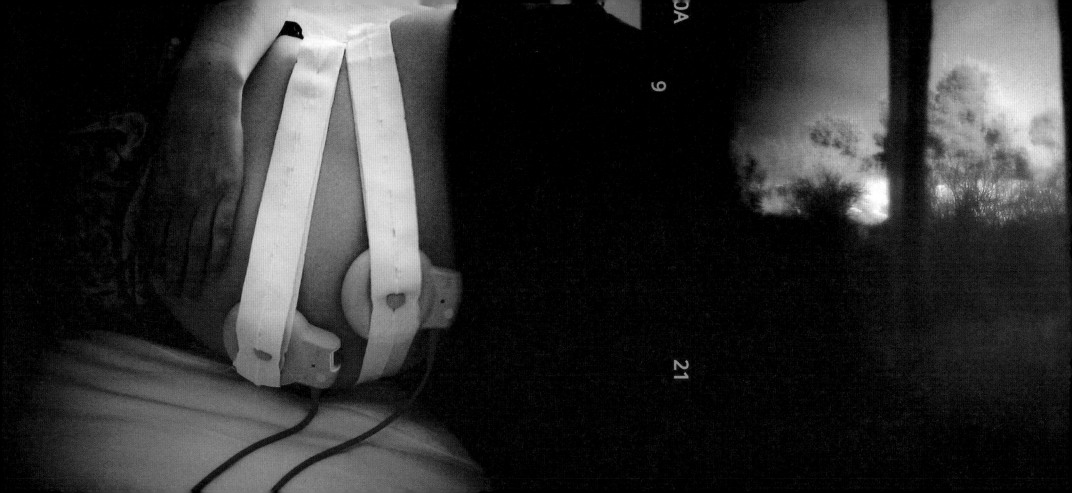

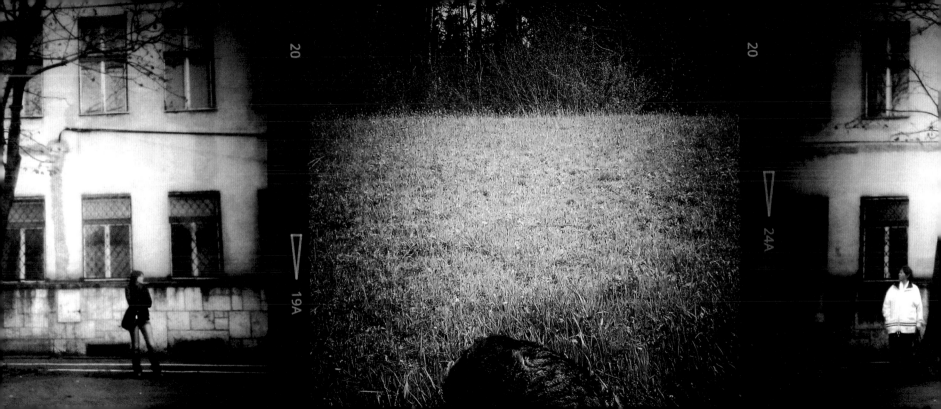

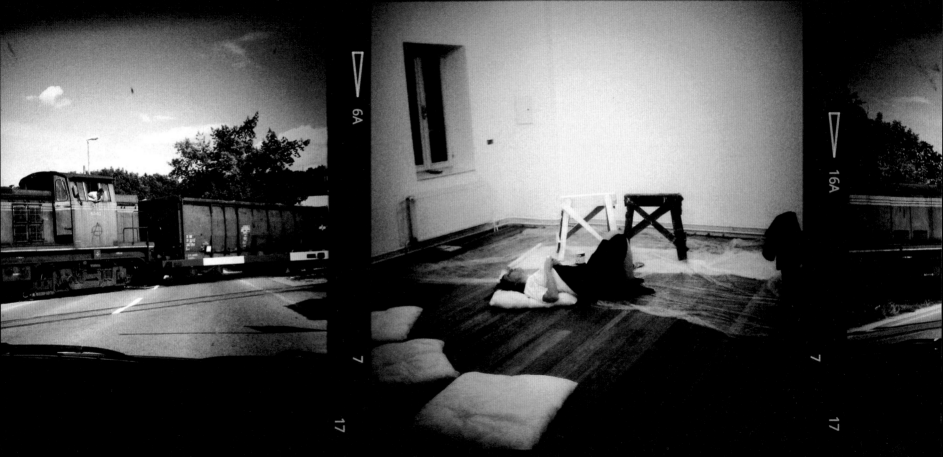

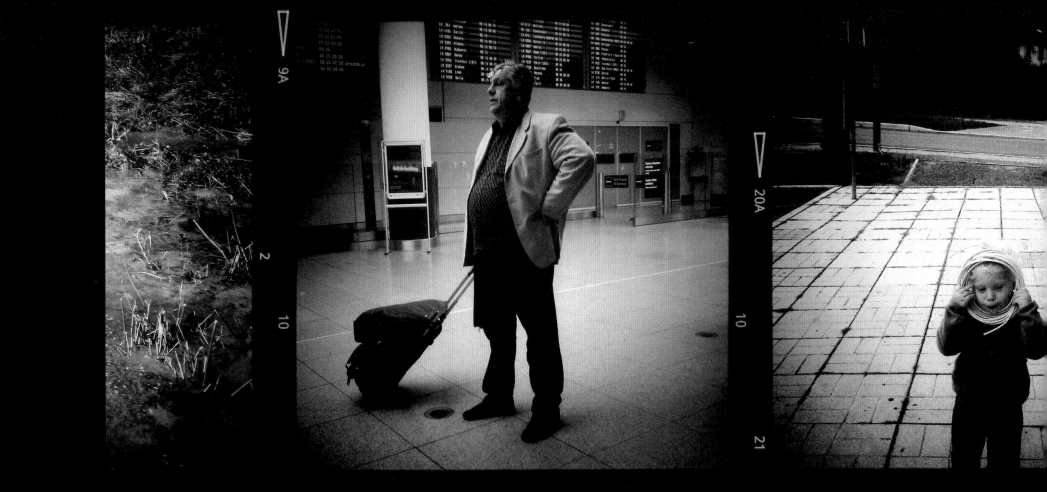

心 裡正掛念的事情與耳朵所聽見的聲音，兩者間總有種奇妙的聯繫。

或許是自己即將當爸爸的緣故，近來聽到周遭人們所討論的話題，經常是如何替即將出生的 baby 準備一份最好的禮物。一件帶有蝴蝶結的迷你粉彩上衣？或者一輛設計新穎的娃娃推車？還是嬰兒用品店櫥窗裡所展示的那些琳琅滿目色彩絢麗的嬰兒玩具……超音波影像裡那個在鏡頭前顯得調皮、拇指含在嘴裡的小傢伙不時扭動身軀，靜靜地閉著眼睛，傾聽外邊世界熱切的關心。心想妳究竟要在多少年之後，才會稍稍理解我們現在正在思考的這般「準父母的心情」……但那個時候我們是否也即將老去？

我相信每一段人生故事都有其獨特且捉摸不定的劇情，即便這個眼睛尚未完全睜開的小女孩在若干年之後，或許並不會對於她的父母親在這個別具意義的片刻所料理的心情感興趣，自己還是本能式地拿起筆，就像興奮時會自然地大口呼吸，一字一句，激動的筆跡與勤快的心跳互相呼應，並非想要揣摩長輩們苦口婆心的語氣，反而是想藉著這一筆一畫的痕跡，來梳理這段期間在月台上等著與妳會合的心情，準備這一封給未來寶貝女兒的信；希望有朝一日，當妳不經意翻閱到這些爸爸當年等待妳時抒情的筆跡，至少會有一丁點兒像我還是個小男孩時，那樣津津有味地讀著那些史前時代恐龍的故事和傳奇，對於下一頁圖片故事即將揭露的世界，屏氣凝神，目不轉睛地帶著好奇心。

二月四日，早晨多霧中午天氣轉晴。新聞頻道持續報導關於埃及示威遊行最新的消息，HBO 正在重播《搶救雷恩大兵》海灘登陸時那槍林彈雨的場景，激動的影像與猛烈的槍響，讓那道從窗緣悄悄溜進屋內的陽光顯得格外脆弱，讓人不自覺地感到同情，對於世間那些很快將會消失的事物，油然而生一種想要保護它們的心情，相信地球上還存有最純真的正義，不讓那些彷彿來自另一個時空的訊息輕易地蒸發，就此銷聲匿跡……

昨天與妳（未來即將見到的）媽媽大吵了一架，想必裡邊的妳一定也聽見了鬧哄哄的雜音。媽媽的眼淚包圍著妳，像新聞畫面裡那些鎮暴警察，以盾牌架起一道人牆，消防車在一旁用水柱沖擊，水柱使勁且頑固地沖擊著兩人激動的情緒，那些不理智，未經過深思熟慮，會傷害對方的字句……像下午窗外的天氣，未經過人們的同意，天空突然下起傾盆大雨。

想先跟妳說聲對不起。外面的世界似乎沒有我們想像的那麼容易，猜想此刻裡邊正熟睡的妳，一定也會欣然同意。

人是一種很奇怪的動物，將兩個都很奇怪的動物放在一起，他們往往被對方「比較不奇怪」或者「比自己更怪異」的某項特質所吸引。有點像是賓果遊戲先後出現的一組數字，乍看之下沒有任何聯繫，但若一再重複出現，或許可解釋成是某種固執的命題，一種熱切的篤定。我與妳媽媽的相識，也許就是我們故事裡那賓果遊戲的驚喜，而妳的出現，更是地球上六十九億人口同時進行的這大型賓果遊戲裡，我們兩人努力不在人海中錯失對方之際，齊聲喊出"Bingo!"後開心地大口呼吸；妳是被宿命的海浪給沖回岸上的那失而復得的聯繫，像是海灘上一封保存完整的瓶中信，哭哭啼啼，因為裡頭存放著許多等待被閱讀的訊息。

坦白說，在妳即將加入我們的十個星期前的今天，自己還在努力地試圖理解，我們手上正緊盯著的這份瓶中信──究竟試圖從那個我們也曾經從裡邊出發的一個無限遠的某處，要替我們帶來什麼樣的訊息？

遠離家鄉旅居歐洲從事攝影已七年餘，專業上總是不斷挑戰難度更高的作品，透過故事的收集來重新認識自己，更仔細地審視沿途上那些原本因為匆忙而來不及看清的風景，而現在我們正在等妳，我相信，沒有任何其他挑戰會比看著妳開心長大來得更有意義。

然而這個沒有我們想像中那麼簡單的世界，是否有早已被安排好的事情？這裡的人們通常將無法解釋的故事稱為「宿命」，或者「很像某部電影……」，我建議妳別去相信。我與 Anja 都期盼妳會很認真而且打從心底開心地來進行這趟屬於妳自己的人生旅行；無論劇情如何推演，妳都會面帶微笑，臉頰上攙雜著汗珠及淚水，在這部由妳領銜主演的電影裡，如同影片開場第一秒鐘的哭泣那般賣力，認真地揣摩屬於妳自己的角色，勇敢地推敲迎面而來的劇情，讓這部僅上演一次的電影裡每一格的畫面都顯得紮實不矯情；這同樣也是我們在準備迎接妳之際正在努力的事情。

問了好幾次「為什麼是妳？」每次心底的回音也都簡潔且篤定地回答：「為何不是妳？」迫不及待想聽見妳帶著嘹亮的哭聲一起加入我們這趟宿命式的旅行，許多大哉問的解答或許就隱藏在沿途的風景；很快，我們將一同見識到關於那些「早已被安排好的宿命」的蛛絲馬跡。

日後我們會互相提醒對方必須專心，像玩賓果遊戲的人們那樣專注的神情，豎起耳朵聆聽，認真地找出那看似隨機的機率彼此間奇妙的聯繫。"Bingo!"我想這就是宿命的海浪互相拍擊時所激起的回音。我們正誠懇地以不斷的溝通，有時以眼淚的交換，以及爭執之後的歸零，努力地替妳即將加入演出陣容的這部電影，構築一個不是很豪華但十分真切的場景。

給準媽媽的網站上提到：「你的 baby 目前體重大約八百五十公克，身長至少二十三公分……現在她正快速長大，體重增加，隨著脂肪的增長，肌膚不再像之前那般透明；目前 baby 的一雙藍眼睛是闔上的—— 無論父母的膚色或眼珠的顏色為何，嬰兒眼球的顏色通常在出生後數個月才會確定，而這個星期你的 baby 會慢慢張開眼睛……」

想像著妳一雙比彈珠還嬌小的藍眼睛，好奇妳一睜開眼的那個瞬間，是否就像那正漫步在太空站窗邊，眺望著整個銀河系的太空人那樣，正從浩瀚宇宙厚重的漆黑裡細數著那不足為外人道的驚奇；母親的臍帶正緩緩地將妳這個藍眼睛的太空人向我們這邊的世界逐漸拉近，在妳那個與外邊紛擾的現實隔絕，漂浮而且想必輕盈的世界，妳從容地享受著即將啟程出發前，裡邊那壯觀但總是很快便被人們所遺忘的視覺，小小太空人與她最純真的視覺經驗。

頭頂上是冬季傍晚湛藍的天空，太陽甫轉移陣地，月亮尚未升起，周遭世界清晰的輪廓正逐漸褪去，一天中視線最模糊的一刻，思緒反而顯得格外澄淨，想像妳在裡邊或許也正哼著同樣的旋律。

外面這個不再漂浮的世界總是充斥著過多的訊息。人們對於觀看這項本能的反應似乎也顯得掉以輕心。我們都曾經一度是像妳這樣的太空人，帶著一雙藍眼睛，在最深沈的黑暗裡，以那像燭光般微弱的呼吸， 耐心地搜索著空氣的重量或者聲音的形體；但就在某個時間點上，現實的重力突然讓許多身型已高大的太空人失去了漂浮的勇氣，以及探索未知的好奇心；在黑色的暗部裡所看到的不再是沈澱後的純淨，反而是莫名的恐懼⋯⋯

我猜想此刻妳正睜大著眼睛，試圖去感受「眼前」這扇神奇的窗戶一開一闔如此獨特的韻律，相信這會是接下來幾個星期讓妳在裡邊忙碌打發時間的遊戲， 希望妳永遠都不會忘記妳這個「藍眼睛時期」，總是隨身攜帶這雙嬰兒的眼睛，在這個太陽與月亮每天都從不同角度升起的世界裡，鼓起勇氣，看個仔細。

-12.5.2011 Slovenj Gradec, Slovenia.

攝影師　的工作說穿了，其實就是替這　兩塊拼圖　找到相對應的　點　線　面，像經驗老到的　裁　縫　師　傅　那般
熟練，像　貓咪的腳步　那樣　輕盈　地去感受每個　瞬間，以最　誠　懇　的心情　溫柔地將原本隸屬於兩個不同現實的
世界，透過輕按快門來進行　雙　數　連　結……

雙　數／MIDVA

IV

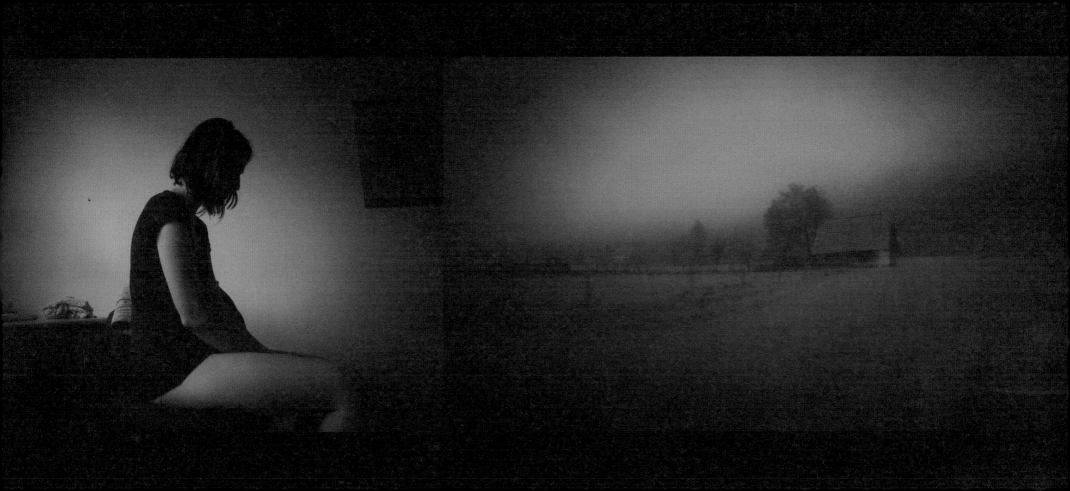

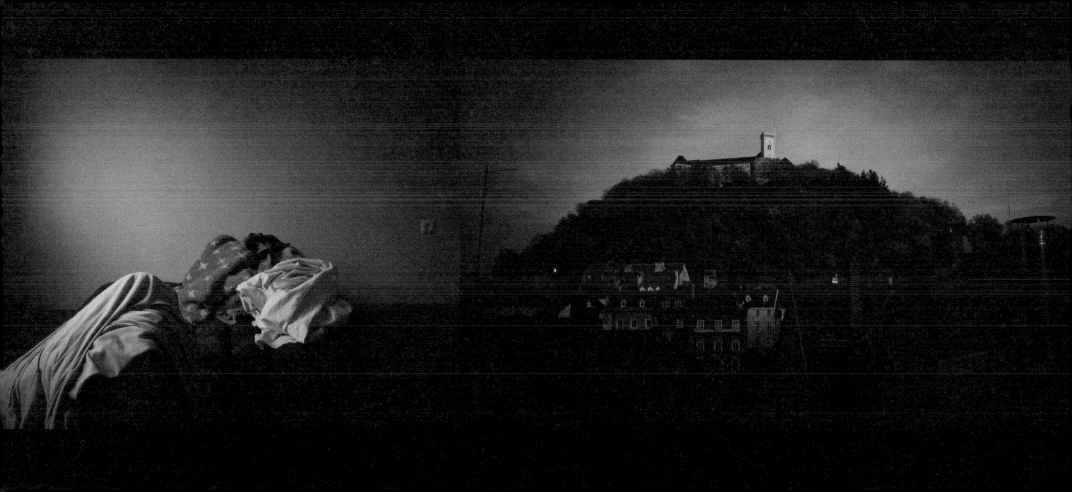

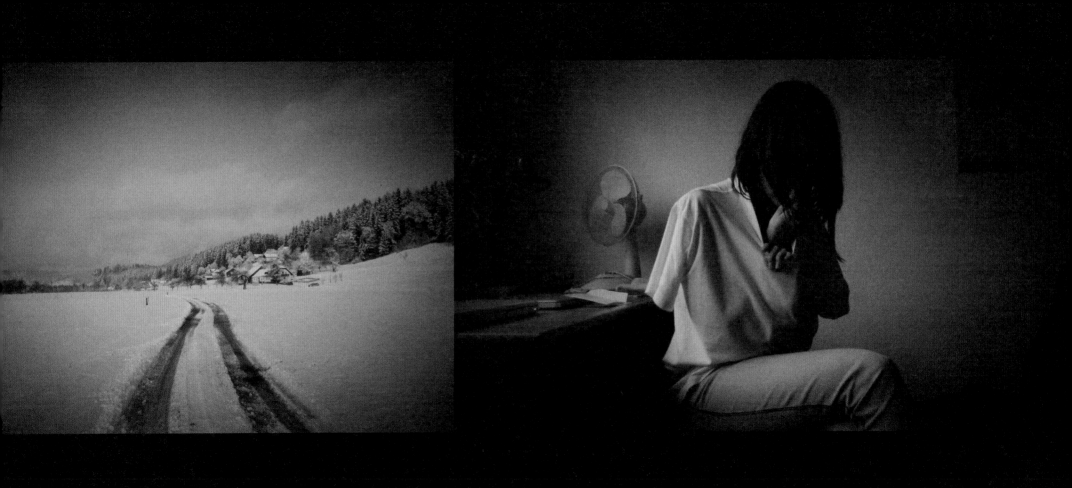

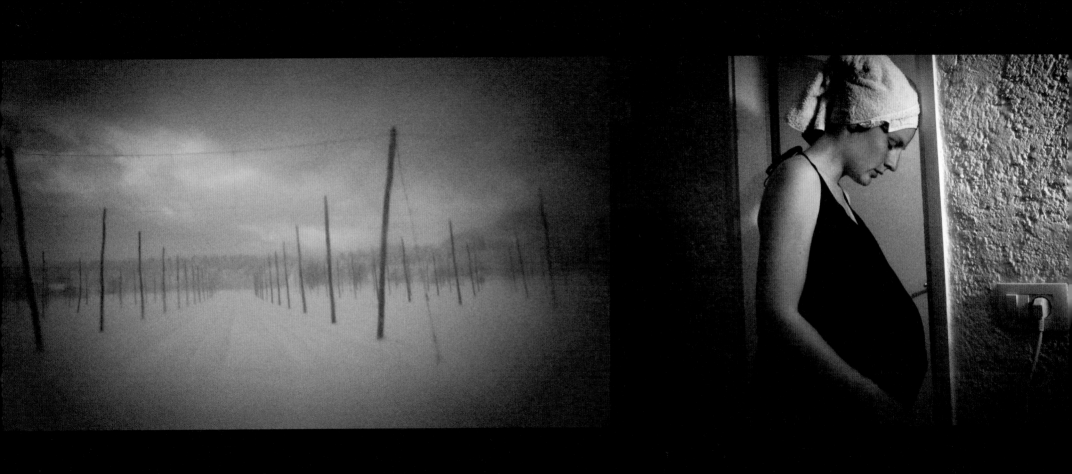

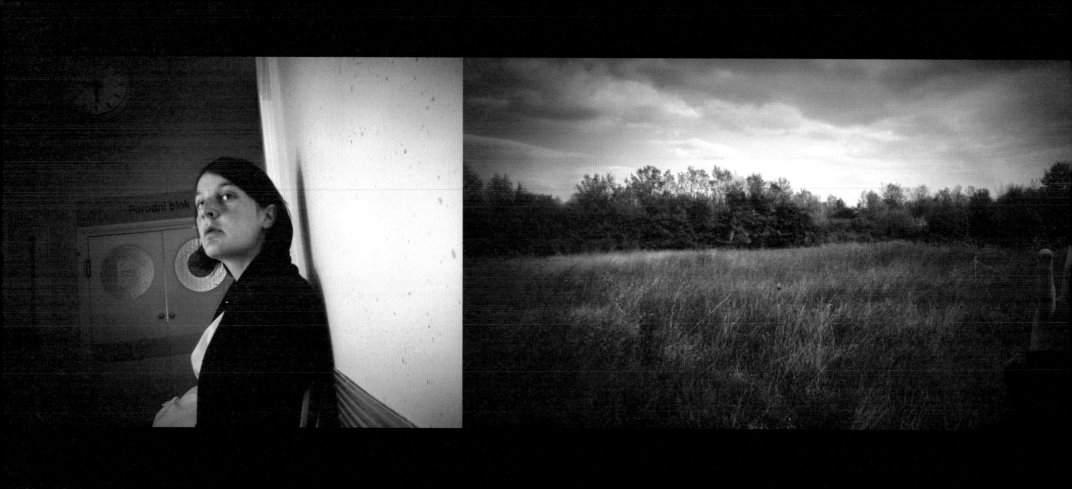

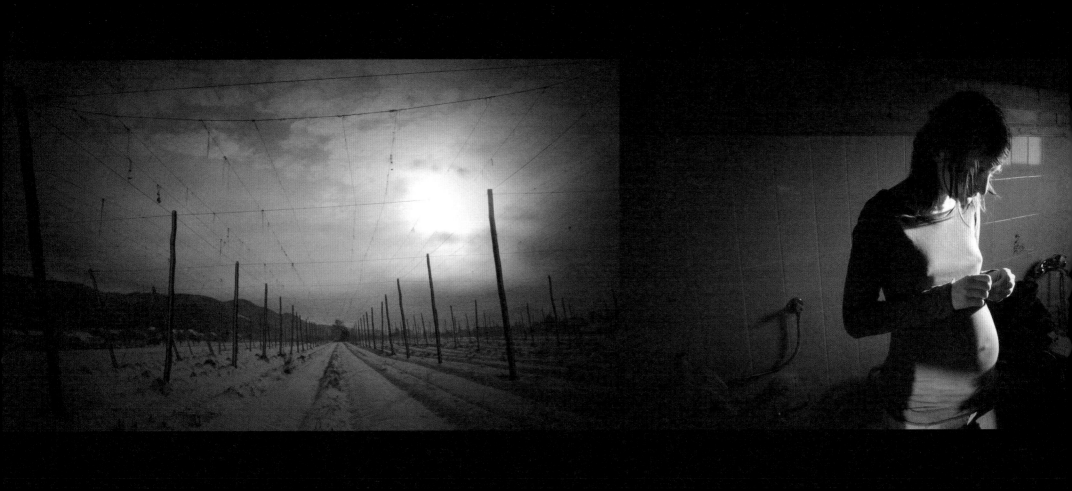

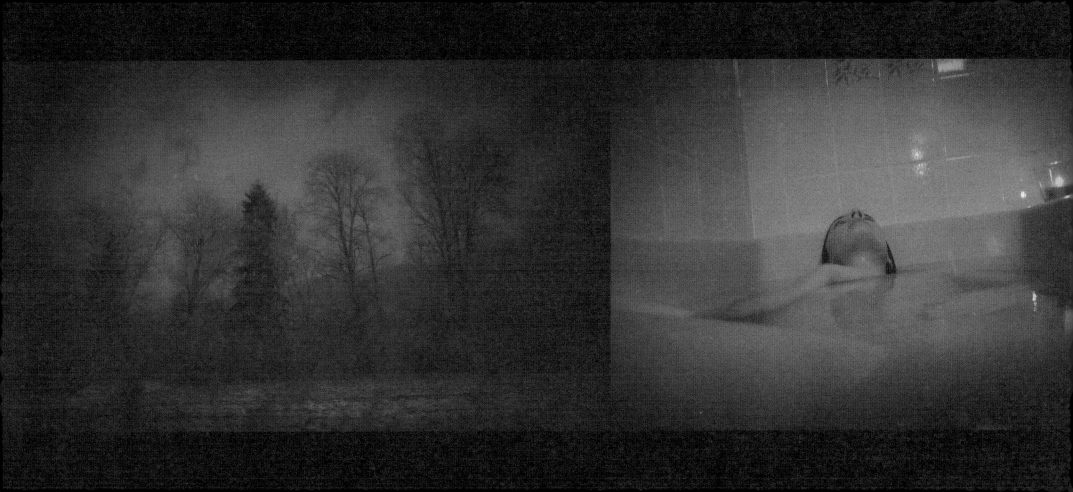

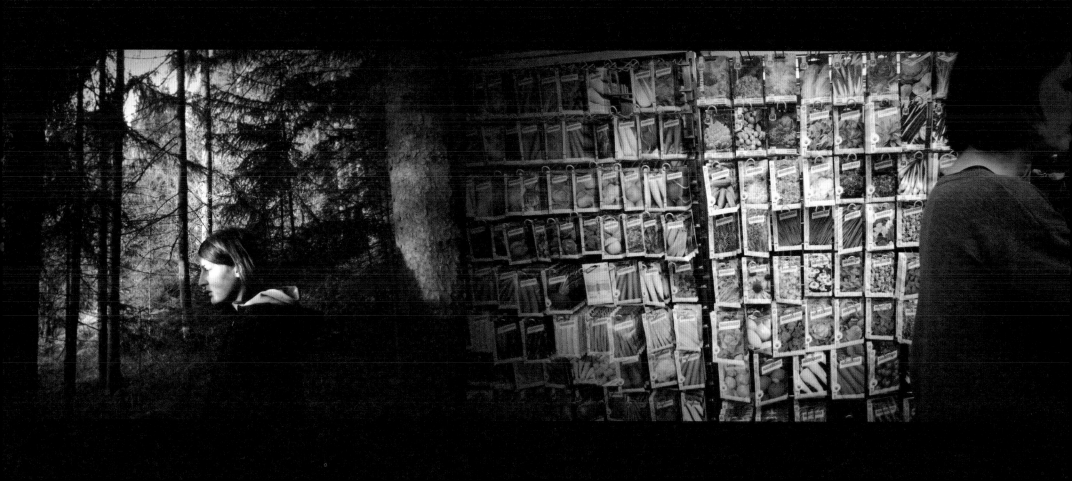

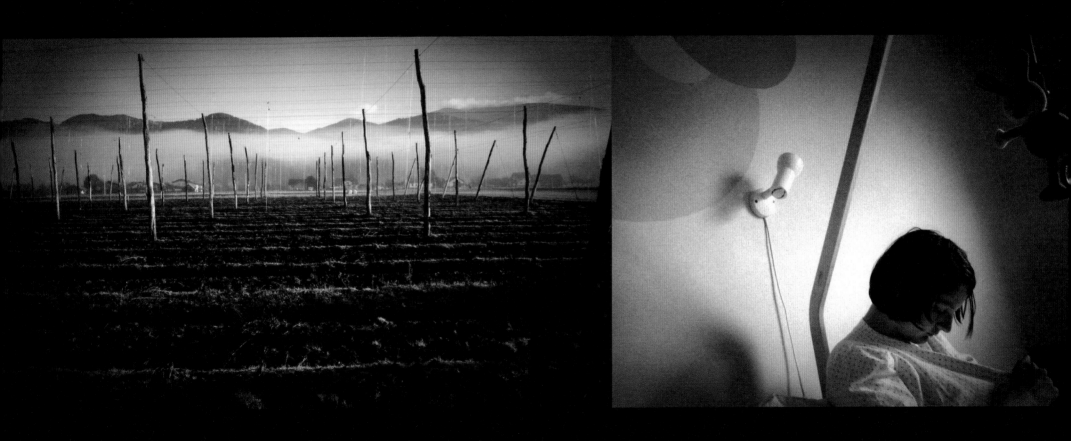

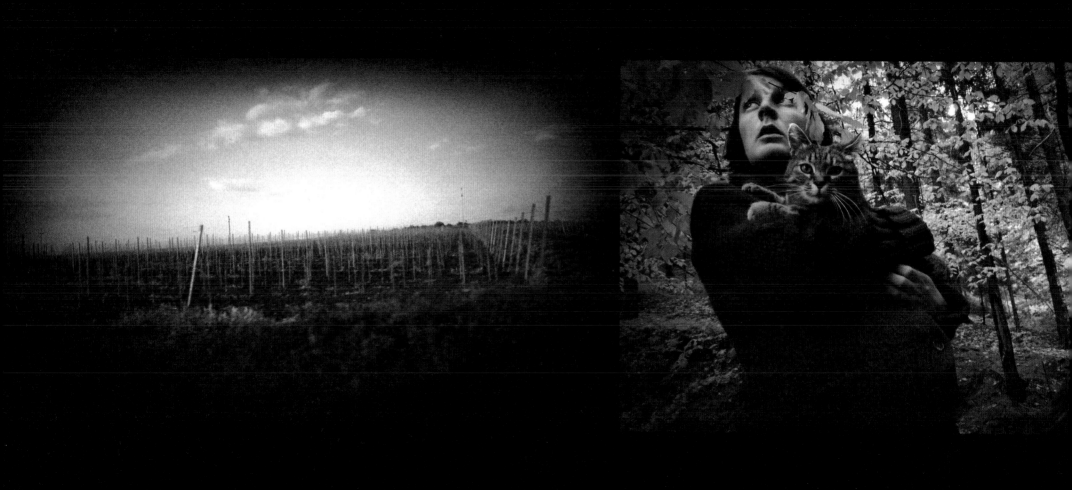

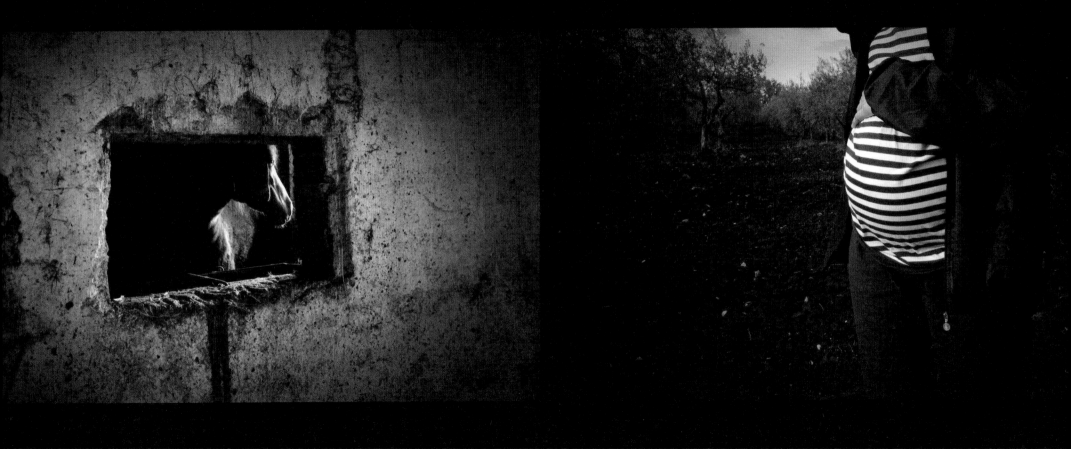

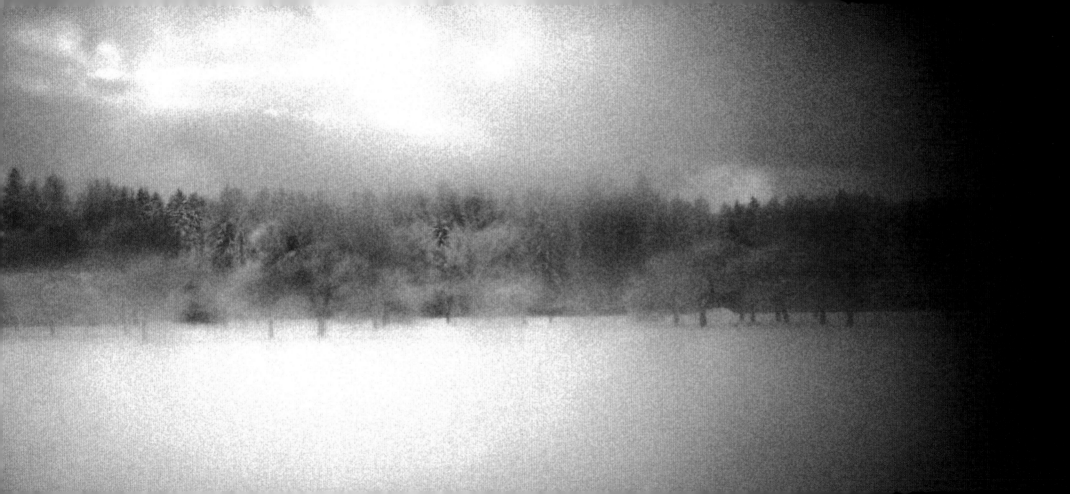

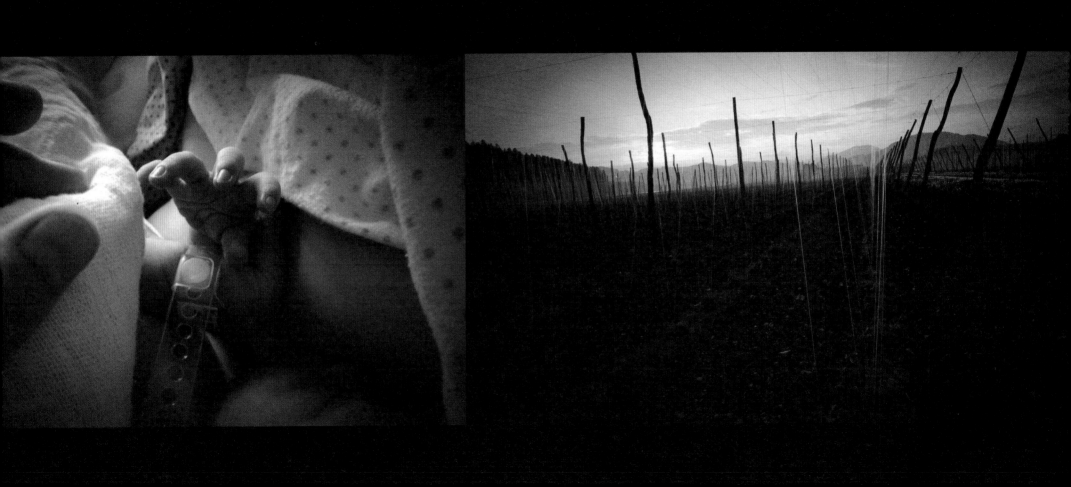

最 近在與Anja整理房間，換上新的地毯，新的書櫃，書桌移到窗邊，雙人床一旁空出來的位置，準備留給小Baby。嬰兒床才剛掛上親戚送的木製玩具，Anja試著綁上我從台北帶回來的嬰兒背巾，自己則側身躺在床上，伸手穿過嬰兒床的護欄，試著揣摩哄小baby入睡的聲調與語氣，突然發現表情與音調兩者間微妙的關係。斯洛維尼亞北部Slovenj Gradec早春的豔陽顯得十分熱情，當地親戚們紛紛換上方從衣櫃中翻找出來，還帶有冬季縐褶的短褲與夏衣，用驚訝的語氣告訴我，四月就出現這麼熱的天氣，早忘記上回是什麼時候的事情了……我心想，自己已醞釀好一陣子的準爸爸心境，好希望也有某種像是溫度高低那樣能讓自己參考或者對照的依據。

嬰兒背巾讓Anja顯得更有孕味，院子裡的小花也在一夜之間跨越漫長的冬季，正在花園的草坪慶祝那終於解凍的活力，爭先恐後在這個與奧地利交界處的小山谷裡，以最大值的熱情，企圖感染星球上所有的居民。屋後森林的背景像是新粉刷的牆面，呈現出不同層次的清新，枝頭新生的嫩綠，與那些挺過隆冬的冰天雪地臉色顯得深沈內斂的老兵，一同隨風搖曳，樹梢傳來陣陣低調的聲響，某種溫柔的輕聲絮語，這些從小看著Anja長大的樹長輩們好像正交頭接耳地討論著：「Anja肚子裡的baby究竟是男還是女……」Anja的嬰兒書已翻到第三十八個星期，這一頁插圖裡那位準媽媽燦爛的笑容，想必帶給讀者們無比的勇氣。

我繼續試著不分心地去感受此刻眼前的自然那強大的熱情，宇宙的轉動似乎在每個最細微的腳步下都會留下痕跡；螞蟻正吃力地頂起那顆比綠豆還渺小的沙粒，我想並不是因為蟻群懂得認命，反而更像是某個早已安排好的劇情；縱使不同時空，場景迥異，從出生開始，同一群星星便早已在我們頭頂運行。Anja 將近九個月的身孕，baby girl 在肚子裡打嗝，翻滾，躍躍欲試即將展開的這場生命裡的大旅行……繼續揣摩小baby喜歡的語氣，再一次相信，生活中最大的樂趣，是發現周遭有這麼多我還不會，並等著我去探索、去學習的事情。

搬到歐洲四處旅行，從事影像工作，一轉眼已是八年前的事情。二○一○年春天結束了布拉格的故事，Anja 在布拉格的房間協助我收拾行李，六月搬到巴爾幹半島北端的小國──斯洛維尼亞，繼續從事影像故事的收集，原本布拉格的計畫僅只是六個月的旅行，之後發現當初離開家，那個只想「多認識自己」這樣單純的動機，原來是需要一輩子的時間，甚至在嚥下最後一口氣之前，都還來不及完成的事情。

準備這樣的挑戰當然需要一些工具，例如語言的學習。年過三十再來學習新的語言確實吃力，幸好之前捷克語的基礎讓事情稍微容易。斯洛維尼亞語同屬斯拉夫語系，一般歐洲語言只分單複數，但斯洛維尼亞語還多了個「雙數」──兩個的時候要用雙數，三個以上才是複數。MIDVA 的中文翻譯是「我們倆」（Mi 是我們，Dva 是數字 2），是這個雙數的主格；主詞若是「雙數」，之後的動詞也要配合做變化，與單數或者複數的型態皆不同，這確實是斯洛維尼亞語法最獨特之處。

布拉格那段波西米亞的生活，像是對自己 delayed 的青春期補償般的延續，帶著相機及好奇心，一腳踏進從前只有在電影裡才會見到的那些角色的生活圈裡，近距離地觀看他人的生活，底片上逐格做筆記，在過往的記憶裡反芻，將歐洲的體驗仔細地對照過往習慣的筆跡；搬到斯洛維尼亞之後，Anja 更是耐心地替我解釋 MIDVA/雙數的用法，不只是在慣用語的文法上，經常是在兩人朝夕相處的生活裡。

布拉格時期總是追問著那些關於「我是誰？」的大哉問。許多家鄉資訊不足的疑惑；每次旅行時，從飛機座位旁的小窗戶往外看去，在藍天的襯托下許多看似答案的訊息頓時如雲朵般，那戲劇性蒸發的證據，一一浮現在眼前的風景。自己是個從小受洗的天主教徒，但始終沒有耐心仔細研讀聖經裡那些密密麻麻的字句，

反而選擇去閱讀旅途中所見，那一張張帶著淡淡惆悵的陌生臉孔正試圖料理的心情，相信那是所有宗教都努力試圖傳達的同理心；在布拉格影視學院 (FAMU) 念了七年，還差一份碩士論文便可拿到畢業文憑，但直覺相信，當時已拍攝兩年多關於那群A片演員故事的影響力，比起硬邦邦的攝影理論，一定對自己的人生有著更深遠的啟發性；高中時期便開始在廣告片拍攝現場打雜實習，如果現在人還在台北，電視上應該早已播出我執導的作品，但仍執意選擇了與早已習慣的舒適環境保持距離，或者說不同的命運就這樣找上自己，我悄悄地脫隊，像畫家們那樣不斷地推翻或者質問自己眼前事物的狀態或動機，而改以更抽象的畫風，翻到畫布空白的背面，重新從草稿開始畫起；點亮另一盞燈之後，眼睛的焦距似乎比以往清晰，望著繼續朝向另外一個方向走去的人群，那些逐漸離我遠去的熟悉身影，有些背影很像我自己……

就這樣我領出那些原本早已checked – in的行李，在與家鄉時差七個小時的歐洲，找到一個原點，像冰山一角那樣渺小的一個點，將遠方生活裡的旅行當作是一種修行，平靜有時孤寂，自己與另外一個自己；有些什麼東西正點滴地失去，像車窗外的風景，有些什麼東西也正縝密地成形，彷彿旅者在地平線的盡頭欣見一座城市正緩緩升起。強烈地好奇，更想知道海平面下這座冰山光憑目測無法看清的潛力；所謂的邊界，與內心深處恐懼的聯繫……

斯洛維尼亞的體驗是進階的訓練。文法上是「我」與「我們倆」這樣單數與雙數的練習，驚奇地發現，生活中那些看似最平凡的事物，也有其獨特的神奇(magic)。還在適應這個 MIDVA/雙數的邏輯，自己生澀的斯洛維尼亞語也有待練習，找到正確的動詞來對應，還需要花上一段時間與力氣，兩人生活上的默契也像剛換頁的筆記本，新篇章的書寫持續；不同的文化背景，少了理所當然的偏見，當然也經常得去溝通那些誤會或者分歧，更多的是會心一笑的理解與溫馨。

這樣的體會，讓我聯想到攝影同樣迷人的世界——每一格影像其實都是最獨特的瞬間，是攝影師與故事裡不同人物的一種「MIDVA/雙數的相互呼應」。每一個「我們」所指涉的瞬間，都是拼圖上預先被安排好位置的左右兩邊，攝影師的工作說穿了，其實就是替這兩塊拼圖找到相對應的點線面，像經驗老到的裁縫師傅那般熟練，像貓咪的腳步那樣輕盈地去感受每個瞬間，以最誠懇的心情溫柔地將原本隸屬於兩個不同現實的世界，透過輕按快門來進行雙數連結。被定格的那個瞬間，是那個關於「我們」的證言；"MIDVA" 這個介於單數與複數之間，另一個「雙數」的出現，在人們習以為常的人際關係網路界面，更細心地梳理出各種親密關係不同層次的沈澱。我與挺著個大肚子的Anja，後院的那棵樹和我，我與對面的那位凝視遠方的乘客，乘客在車窗上的倒影以及拿著相機的我，我與即將報到的小baby等等，雙數提醒著不同的視野，觀看與被觀看不必然是存在於截然不同的世界。

6:22　　7:50　　4:25　　19:26　　6:55

看待拍照的角度是這樣，面對生活的態度亦如此。歐洲這幾年的訓練讓我相信攝影是一輩子的志業，最嚮往的攝影是與生活緊密的連結。虛心檢視周遭生活的轉動，眼前那沒有一秒鐘在重複自己的世界，都鉅細靡遺地被濃縮或者稀釋在由一顆顆小星星般的銀鹽粒子所堆砌而成，相紙上的那個二度空間裡邊；那看似平靜的方寸世界，裡邊的深度延伸至無限遠，一直伸展到另一端我們腳下正踩踏著的、這個深不可測的現實世界。

風格讓別人去談論，記錄的是真心相信的故事或者那些總是讓自己困惑的字眼，以這種角度出發的攝影，若有幸被稱為藝術作品，猜想是因為某種強烈企圖心，希望走過必留下痕跡；不願意就那樣催眠自己，藏住心底的聲音，勉強將冰山的一角當成是全貌的風景……

站在高處，會忍不住駐足而望，這似乎是人類與生俱來的本領，一種再自然不過的本能反應。仔細端詳博物館或美術館裡那些參觀的人群，臉上也總是帶有如同登山客登高望遠時那種心曠神怡的表情；而新生活裡的觀察更讓我確信，最動人的風景，其實總是隱藏在每天清晨一睜開雙眼所見到的那些太容易被解釋的習慣裡。若將慣用的主格「我」置換成 MIDVA/雙數的概念來演練，花點力氣重新去找到不同的動詞來對應，你會驚喜地發現那千篇一律的劇本，早已倒背如流的台詞，就當你在觀眾席上換了不同的位置，調整過的眼光馬上會讓那些主觀的偏見獲得新的詮釋。

這也是目前正在巴爾幹半島北端斯洛維尼亞進行的練習，透過一格一格畫面的累積，不僅記錄著那些別具意義的生活點滴，同時也發掘了更多觀看周遭世界以及內省自己生活的諸多可能性；像童年熱中集郵的那股熱情，透過收集更多種雙數/MIDVA的組合同時培養耐性，靜下心來規劃下一段生活裡的旅行。

清理房間、整理心情，兩者其實呼應的是同樣的感性，希望能騰出空間，將灰塵抹去，享受失而復得的清新，讓我們能自在地放慢腳步閱讀窗外大自然的暗示，靜下心來收集必要的資訊，讓這個總是過度轉動的星球顯得更有人性。

雙數是斯洛維尼亞新生活裡目前鏡頭所關注的議題。等待的焦慮是攝影師這樣的

專業無時無刻都在料理的心情，自己還算是有耐性，但距離 baby girl 的加入，算算也只有兩個星期，說實話從未有過像現在這樣忐忑的心情，突然感覺時間怎麼會以這樣緩慢的步調，如此黏稠的方式向前推移。反覆瀏覽等待期間所拍攝的影像作品，相信這些目前還顯得抽象的蛛絲馬跡似乎只是某個更精彩畫面的模擬，確實需要時間沈澱，也許日後回想起，才會驚覺這其實是某種提醒，答案通常習慣披著問題的大衣，像是一年分明的四季，有盛夏也有雪地，不能心急，繼續揣摩哄小baby入睡的聲調似乎還顯得容易，把玩著嬰兒床上的木製玩具，試想這個小女孩會如何甜蜜地將我與Anja的雙數故事推展至下一個場景？窗外春天熱烈的慶祝持續，宇宙不間斷地在運行，一天只有二十四小時依然還是眾人默認的規定，此時小螞蟻卻已悄悄地將沙粒搬到十公分外的花叢裡。緊握Anja的手心，闔上眼睛試著再瀏覽一遍這部屬於自己的電影，小女孩手上拿著一串木製玩具哼著輕快的樂曲，攝影師換了捲底片，清新的嗓音持續，小女孩拉著媽媽鮮紅色的圍裙，兩人輕盈的身影越趨鮮明，背景是春天早晨森林裡不同層次的綠……

-20.4.2011 Slovenj Gradec, Slovenia.

攝影的世界裡，兩點之間最短的距離通常並非 直線 ，太容易 取得的答案，人們不但不會 珍惜，很快更感到 厭 倦。

兩 顆 星 星 之 間 的 虛 線

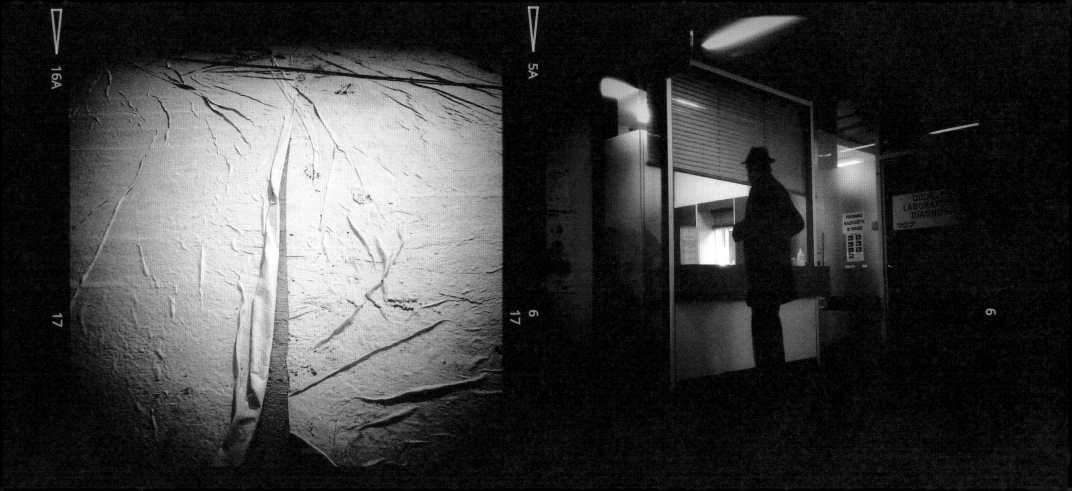

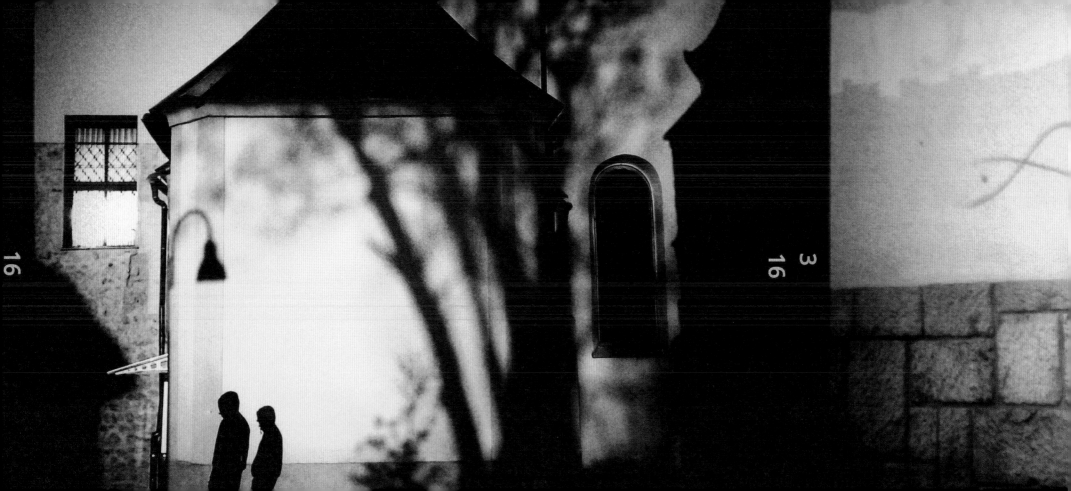

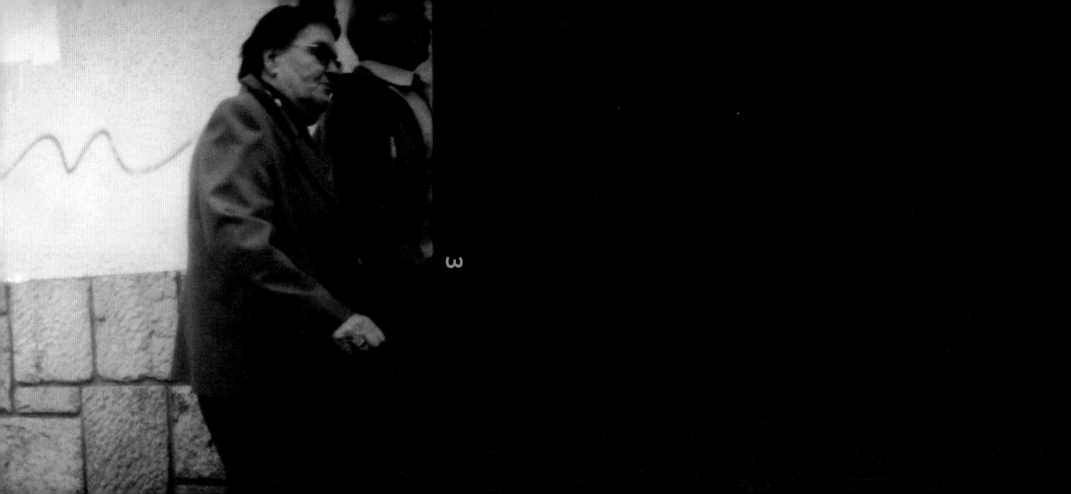

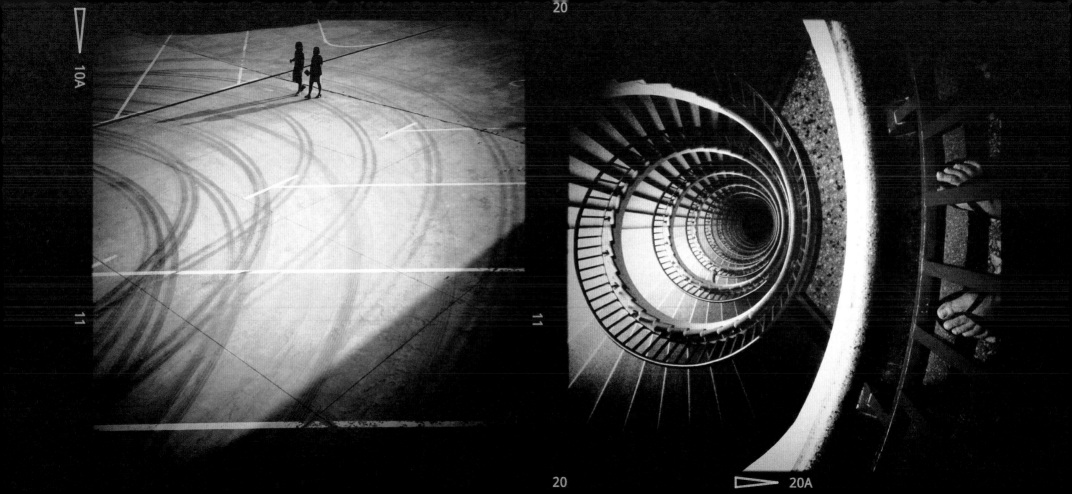

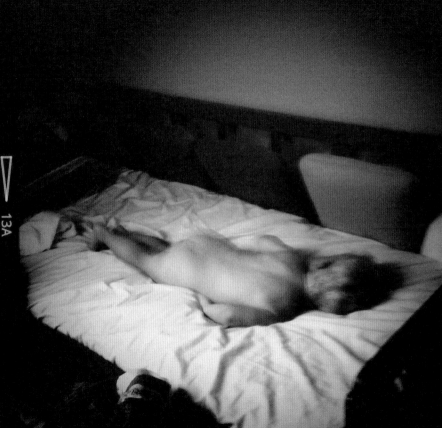

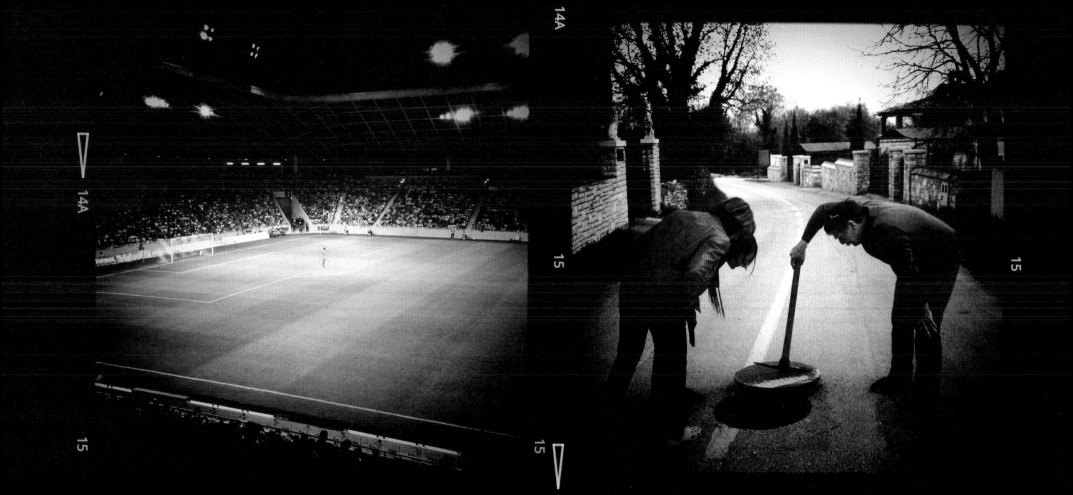

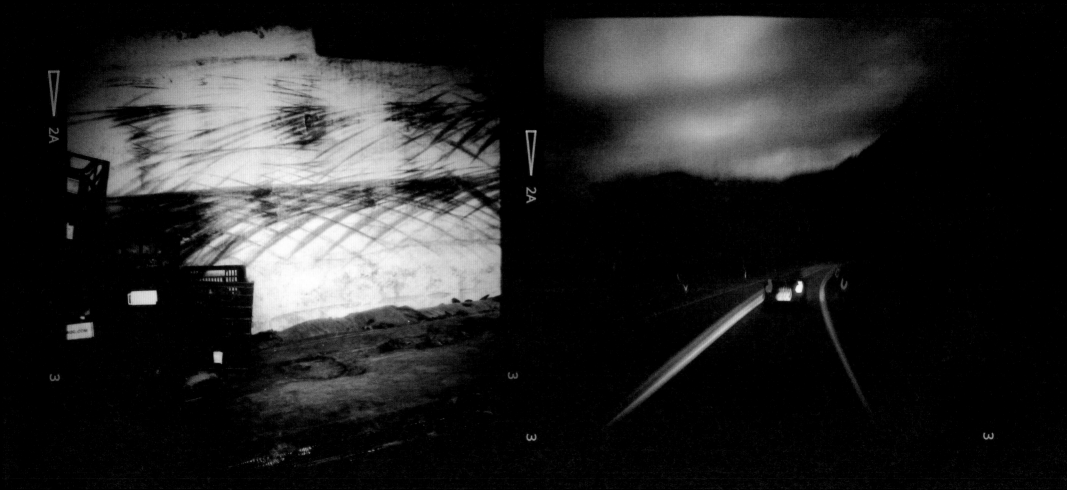

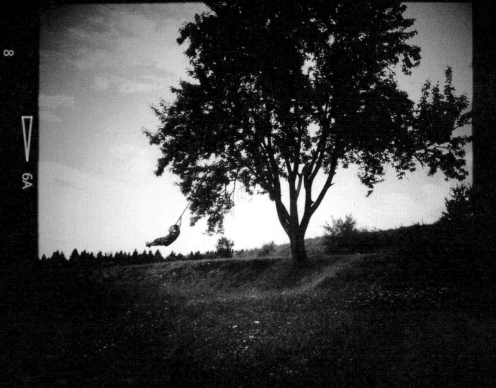

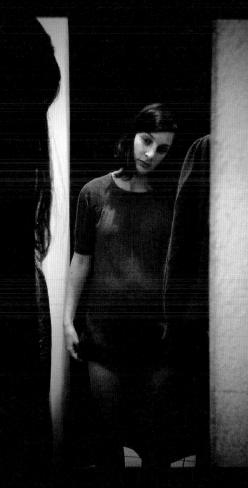

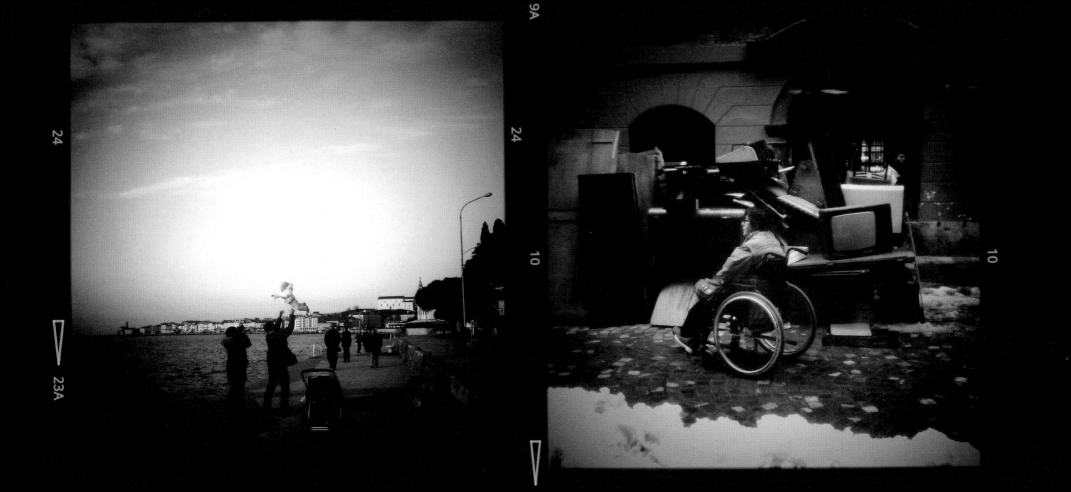

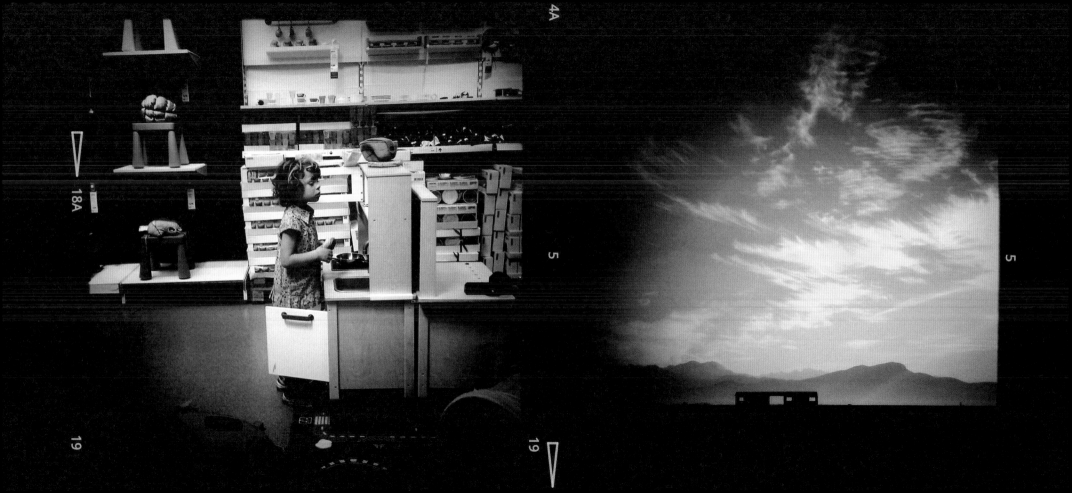

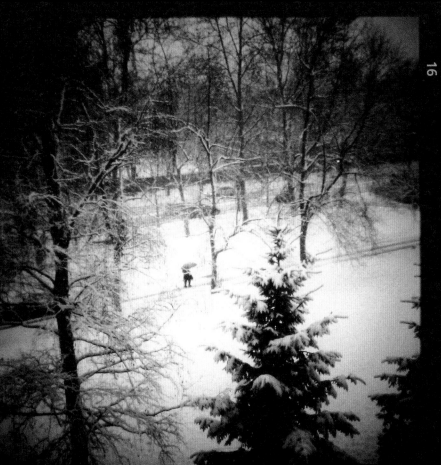
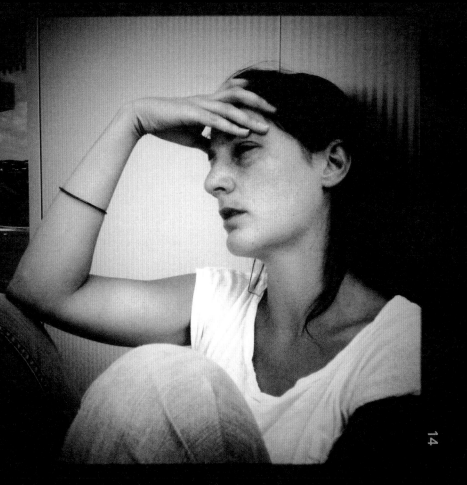

17A

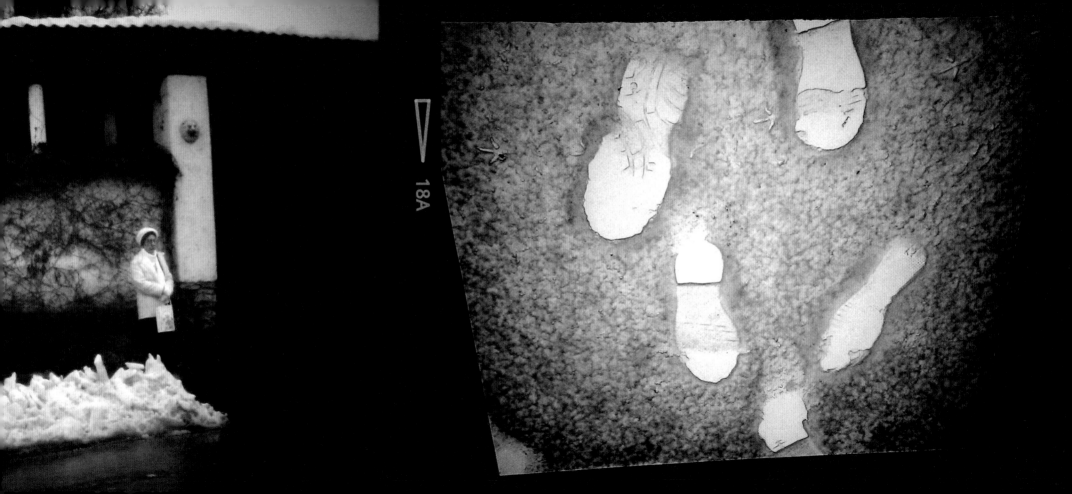

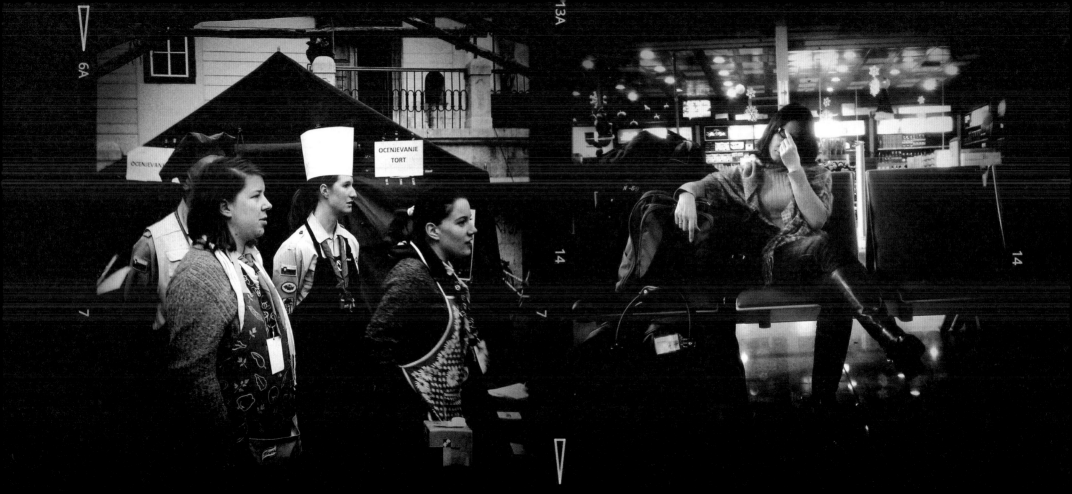

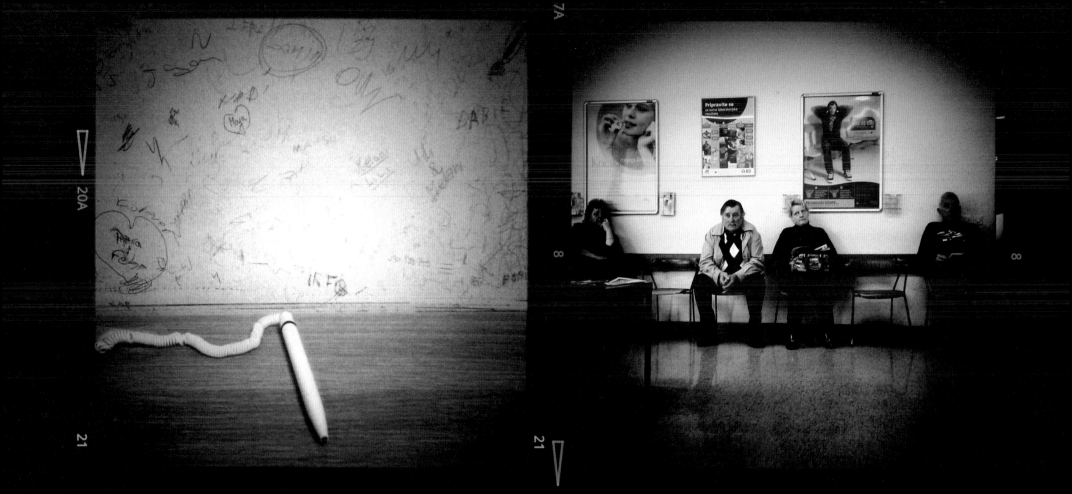

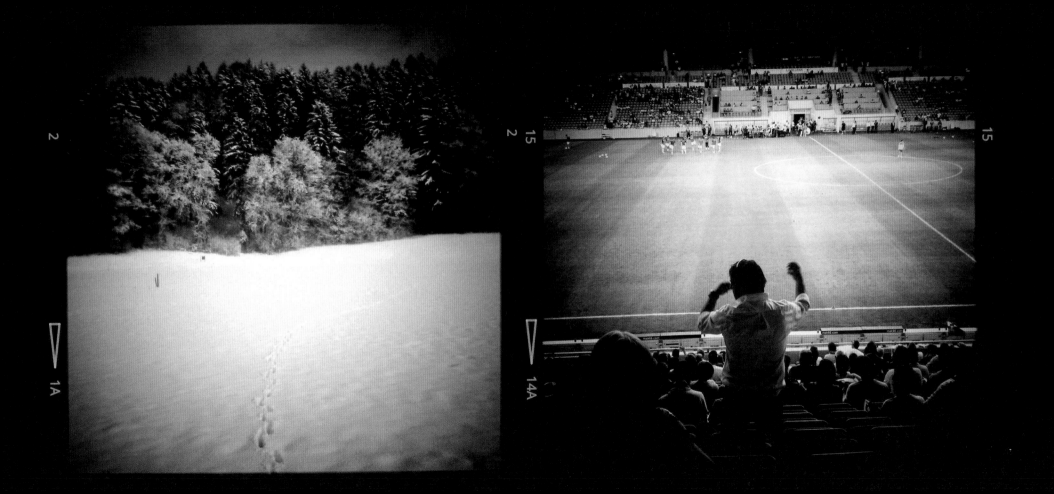

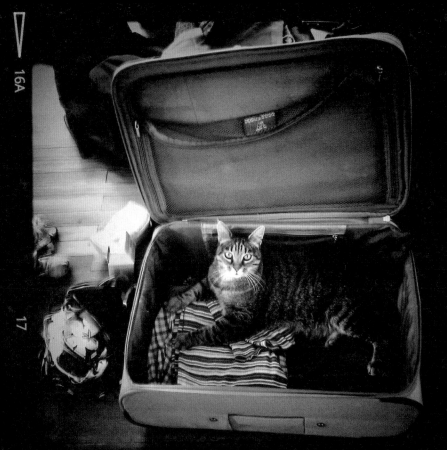

"Our lives are defined by opportunities, even the ones we missed…"
（我們的生命是由那些機運所定義的，甚至是由那些我們曾經錯過的⋯⋯）
—— Benjamin Button

小時候熱中集郵，記得長輩們總是熱心地替我收集來自世界各國的郵件，爸媽
再教我如何將剪下來的郵票，浸泡在浴室的水盆裡過夜；耐心地等待郵票從信封
上脫落，隔天再小心地將那些顯得脆弱、一張張寄自異國的「迷你照片」依序挑
起，整齊地排列在媽媽替我準備好的毛巾上面，像是替小 baby 蓋上毯子那樣溫
柔，那樣敏捷，倒吸一口氣，再將毛巾對摺覆蓋在郵票整齊排列的那一邊，晚上
睡覺前還再三地追問媽媽：「臉盆裡的那些郵票明天會不會不見⋯⋯」。

這確實是童年印象深刻的畫面。那幾本集郵冊還安靜地靠在台北房間的牆面，遠
不及當年顯眼，成疊泛黃的紙頁，歲月也很公平地在那些陪著自己長大的珍藏上
留下痕跡，郵票上勉強可以辨識的郵戳同時註記著流逝的時間。當時年紀小，對
「國家」或者「旅行」等字眼應該還沒什麼概念，當時這些郵票所寄發的城市，
這幾年可能已去過好幾遍；更想不到數十年後的今天，自己竟然還堅持著同樣的
熱情，繼續興高采烈地收集著來自地球另一端的方寸之美，只是從集郵的嗜好轉
換到攝影世界，不再只是從信封上剪貼，而是直接取材自現實世界裡那些浮光掠
影的瞬間，倒吸一口氣，在相機觀景窗內進行更精準的構圖或者裁切，企圖理解

觀景窗內那不時讓人暈眩、瞬息萬變的花花世界，篤定地相信這會是一輩子的志
業。

童年對於集郵的熱情，似乎隱約暗示了日後以攝影為創作工具的銜接。追逐那一
格格剎那即永恆的凝結，希臘神話裡的薛西弗斯(Sisyphis) 對於眼前那顆巨大的
石頭，不知道是否也有類似的理解？

花了將近七年的時間以捷克布拉格為根據地，在布拉格影視學院 (FAMU) 修習攝
影碩士，以捷克資深紀實攝影師 Viktor Kolar 為導師，Viktor 引領我進入一個
前所未見，一個由各式各樣的真實所搭建起的虛擬世界。相機像是一把鑰匙，一
張通行證，就這樣，我帶著像是小酌後的微醺奮力地游向眼前那片未知的海面。
當初的計畫就只是半年，壓根兒沒想到大老遠來到這個遊客們趨之若鶩的波西米
亞，最後竟會在布拉格一所全中歐規模最大的精神病院裡拍攝記錄故事，又花了
另外兩年多的時間帶著相機探訪捷克的A片工業⋯⋯

開始嚴肅地看待攝影，其實也只是八年前的事。捷克 FAMU 以東歐一貫紮實的
訓練著名，近距離的感受也確實是樸實的手工藝訓練 —— 讓我體會到攝影與自
身生活兩者間應有緊密的連結，像一面鏡子同時對照著世界的兩邊，暗示著自己
體內東方人的血液及深入歐洲社會的觀察及試圖理解的意念。

當那些英法等西歐國家來的交換學生們，在學校裡，以理所當然的口吻，聊到那邊學校所提供的器材設備有多麼先進或者齊全，我們一群人總是流露出羨慕的眼神，但也樂於這樣土法煉鋼的手工藝訓練。例如在暗房洗照片時熬夜總是難免，直到清晨早已剩下惺忪的雙眼巴望著那顯得奢侈的睡眠，只好憑意志力小心翼翼地將剛洗好的紙基相紙一張一張地瀝乾，再輕輕地以刮刀將多餘的水分自影像表面除去，最後還得用紙膠帶，沾上水分必須恰到好處的溼海綿，耐心地將每一張昨晚在暗房通宵熬夜的心血，四邊固定然後黏貼在事先清理乾淨的玻璃窗前，等待相紙晾乾通常需要一天的時間，窗外早已是新的一天。就這樣，每次結束暗房的作業，拖著疲憊的步伐，就要穿過走廊盡頭時，總會不自覺地回過頭再瞄一眼，對自己辛苦的成果感到一點點欣慰，再帶著滿足的笑意闔上眼，並期待在夢裡與那個熱中集郵的小男孩見面交換點意見……

但通常隔天醒來之後第一個看到的畫面，總是讓你希望自己只是在那噩夢即將甦醒的邊緣，而非真實的畫面……部分熬夜沖印的影像，因為前晚膠帶沒貼緊，或者過多的水分而功虧一簣……於是你開始理解，一張照片的成功與否，並非只取決於人們口中那個「決定性的瞬間」，更讓人忐忑不安的是那黎明前漫長的黑夜……

二○一○年剛從布拉格搬到巴爾幹半島上的斯洛維尼亞，繼續進行故事的收集。每當開始整理這些影像時，總會驚覺這幾年所累積的故事，那一格格從眼前現實生活中所裁切下來的畫面，像是某個拼圖的碎片，畫面的連接有時緊湊，有時瑣碎，反覆瀏覽著這些關於自己人生風景的片段，彷彿在觀賞一部慢動作倒轉播放的影片，經過幾番修改的對白，年輕與資深的演員們都試著融入同一個劇本所勾勒的畫面。家鄉的友人們常問到這幾年歐洲生活的經驗，透過攝影所洞察到的體會；我相信，這段離鄉背井的歷練，除了打開了我作為一個地球公民的視野，我更學到如何謙卑。

捷克老師拍攝他的家鄉，北部靠近波蘭的工業城 —— Ostrava，已持續帶著相機凝視了將近六十年。攝影是一輩子的事，短短的八年只是驚鴻一瞥。

像是我親愛的奶奶，高齡八十多歲的背影已顯得有點縮水，我發現路途上閱讀到的故事越多，越覺得自己渺小，每當開始思考人究竟有多渺小，才驚覺我們早已習慣的視野是那樣短淺。

我不相信地球上還有尚未被拍攝過的故事，只有新的說故事的方式等著被發掘。

拍照其實很簡單，只需要一根手指頭與兩條腿，拍照從來不是件了不起的事。

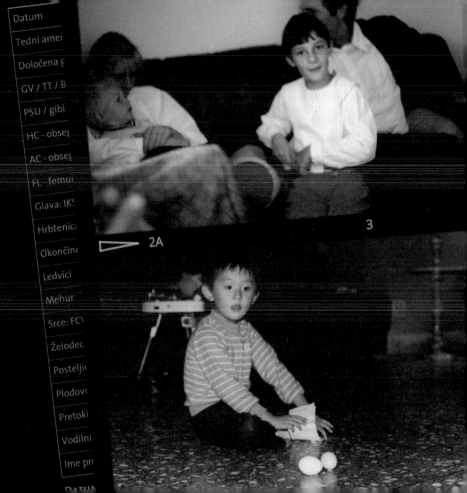

歐洲的訓練，讓我重新認識到，拍照過程中，最美麗也最神奇的化學變化是手中這只神秘的「黑盒子」，如何讓原本居住在不同星球上的兩個陌生人，在兩條從未有交集的平行線中間，意識到兩顆距離遙遠的星星之間，其實有一條連結彼此的虛線，或者，人們始終在追問的答案，很可能就分別寫在同一張紙的正反兩面……

就像是電影裡安排好的情節，主角註定要離開舒適的沙發，打開家門口的那扇大門，探訪外邊那不斷召喚著他的世界。莫名的勇氣讓他決定接受劇情轉折的試煉，縱使坐在暗處的導演那朦朧的身影始終只是若隱若現，主角並沒有掉頭轉身快步離開，尚未曝光的底片早已在機身的暗部裡耐心地等待；好奇心讓嗅覺更加敏銳，門把轉開，外邊的世界突然傳來大量的光線，每一道光束都以最溫柔的力道，擁抱著現實世界這邊，那些人們早已司空見慣的日常細微，透過鏡頭的捕捉，底片上彷彿人體神經系統的感光元件，加上相紙上那群彷彿浩瀚宇宙繁星點點的銀鹽，在瞬息萬變的現實世界裡，日復一日安靜地沈澱，慢慢形成那塊大拼圖上無數小塊的碎片，沒有任何片刻允許替身的存在，每一塊拼圖也都是各自獨一無二的瞬間，前一秒鐘與下一分鐘的畫面通常是天壤之別……

拍照的目的，說穿了，不過是冀望以最誠摯的努力，試圖連接起兩顆星星間的虛線，或者收集更多拼圖上失落的碎片……

相機裡邊通常有面鏡子，快門喀嚓一聲，鏡子將現實世界的切片反射到底片的表面，同一面鏡子更同時彈向相機背後那個始終在找尋答案的世界。這是一個再神秘不過的蒙太奇，更像是一種反省 —— 為什麼拍？從什麼角度拍？什麼時間點拍？其實都是技術性的問題，一般相機的設計，鏡頭通常朝外，但所有問題追問的起點總是在觀景窗後面 —— 相機與手肘間正夾住的那顆心裡邊……

靈敏的手指，能夠捕捉稍縱即逝的瞬間，勤快的腳步，可以尋訪更多的故事與情節，甚至跋涉到天涯或者海角那端遙遠的世界，但唯有那顆溫柔的心，才能像裁縫師傅老練精湛的手藝那般，輕巧地連結相機兩端那兩種陌生之間原本生疏的距離感。

突然發覺，透過鏡頭往外望去，除了準備隨時直覺反射式的拍攝反應，多數的時間反而是在思考什麼時候應該放下相機不去拍——除了按下快門之外，自己是不是可以替故事裡的那些人物，多做點什麼？放下相機，遞上一張面紙，輕鬆地一起喝杯咖啡，或者一個溫暖的擁抱，一起悠游在那個言語無用武之地的抽象海面，就像與家人或朋友們聚會時那般親切。

當談論到攝影這樣的專業，效率似乎是最不常使用的字眼。

從事攝影像是製作乳酪 cheese。人們通常難以想像得擠那麼多的牛奶，最後端上桌的，竟然只是那麼一小片。更奇妙的是，攝影的世界裡，兩點之間最短的距離通常並非直線，太容易取得的答案，人們不但不會珍惜，更會很快感到厭倦。拼圖最大的樂趣是過程中的嘗試與找尋，有時被迫放棄中途離開，經常重新再試一遍；最大的成就感往往是過程中那些最誠摯的靈感及最認真的等待；拼圖最後所拼湊出的全貌，總是對應著某種早已設計好的安排。

-12.5.2011 Slovenj Gradec, Slovenia.

開始決定　倒著跑　之後，你反而加倍地注意每一個　　輕 踏 出 的 步 伐 ，還有那些　　　剛 逝 去 的 風 景 ，正回頭望向

其他跑者時，那幅依依不捨的模樣……　　　倒著跑的　　跑 者　　必 須　　　更 細 心　　地調整步伐，　放 慢 速 度 ，讓每

一秒都在失去的景象，在轉換觀看的　面向　之後，前方不再只是驚鴻一瞥的表象，而是帶有表情的　　　珍　　藏 。

後 語 ‧ 倒 著 跑 的 馬 拉 松 選 手

VII

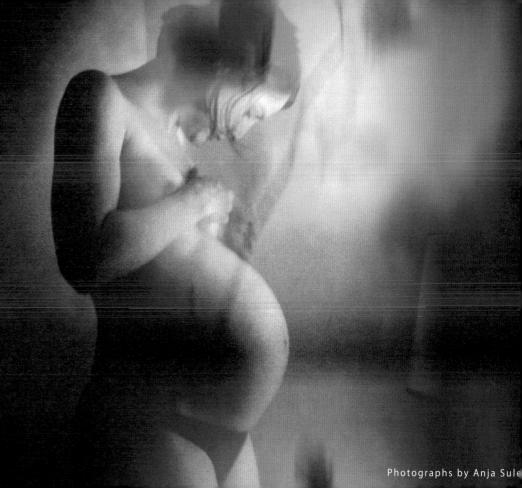

U35140

We are like the spider.
We weave our life and then move along in it.
We are like the dreamer who dreams and then live in the dream.
This is true for the entire universe.

UPANISHADS

布 拉格時期拍攝了許多以夜的黑為背景的故事，搬到斯洛維尼亞之後，透過鏡頭開始發掘那黑夜來臨前的世界，時鐘上那另一圈十二小時的磁場。

在歐洲這兩個不同的斯拉夫國家，「晚班」與「早班」的體驗，也意識到自己生活型態的轉變，對自己影像風格有著決定性的影響。Sonja剛滿兩個月，開心時會微笑並努力地擠動唇邊的肌肉，發出「呵呵呵」的聲響，那樣纖細但讓你打從心底溫暖起來的清脆音量，試圖告訴爸爸媽媽，她很開心來到這個世界⋯⋯
像baby 四處溜轉張望的小眼睛那樣， 強烈的好奇心是讓攝影者不間斷創作或者記錄的能量，但你突然發現，攝影師們的鏡頭大都對準在那無限遠的某處，遠方那個總被攝影師們認定為「更戲劇性」的山頭上，試圖透過觀察他方的生活，比對出自己人生的重量。

Photographs by Anja Sule

《雙數/MIDVA》是一個有別於以往的嘗試，是我二○一○年六月才開始的拍攝計畫。這次我將鏡頭反轉過來，從每天眼睛一睜開的日常生活裡感受焦點的刻度，在身旁親近的人們身上思索攝影時景深的縱長；想像如同一位決定倒著跑的馬拉松選手那樣，你不再汗流浹背地追逐那不知何時才會突然從地平線竄出，錦上添花的歡呼聲以及香檳酒杯互相敲擊的聲響。開始決定倒著跑之後，你反而加倍地注意每一個輕踏出的步伐，還有那些剛逝去的風景，正回頭望向其他跑者時，那幅依依不捨的模樣……倒著跑的跑者必須更細心地調整步伐，放慢速度，讓每一秒都在失去的景象，在轉換觀看的面向之後，前方不再只是驚鴻一瞥的表象，而是帶有表情的珍藏。

這樣倒著跑的練習是來到歐洲八年之後，試著重新審視自己生活的方法；前方已跑過三十二年的風景，像是photoshop裡的三十二個圖層，彼此間有衝突的掙扎，也更常有暗示性的對話。這樣的跑法，讓我將那些從眼角迅速溜過的片刻，彷彿用慢動作的播放來欣賞，讓我有更多的時間來思考，若當初造物者的設計是將人們的眼睛裝置在後腦勺上，今天這個世界的運轉是否會很不一樣？

目前人在巴爾幹半島上，斯洛維尼亞這個全國總人口比台北市還要少的國家，繼續練習倒著向前跑的腳步，認真地觀察沿途的風景，閱讀其他也同樣賣力的跑者們流汗的模樣；看著Sonja那雙小手上的皺紋，掛念著台北高齡八十多歲的奶奶日漸嬌小的形象。每天有那麼多的新聞或者故事超乎我們的想像。這場馬拉松最有趣之處，我相信是途中的那些風景所帶來的靈感以及最自由的想像，而非汲汲營營地張望終點線後邊究竟有什麼獎賞；每一次的嘗試都彷彿是第一次那樣新鮮，也像是最後一次那般勇敢與瀟灑。

《雙數/MIDVA》所記錄的，只是二○一一年四月三十號之前，某部電影的序場，隨著情節的推展，不同的演員會依序入出場，我向頭頂上那顆也像是倒著劃過的流星許願，願我們的小女兒健康開心地成長。

-3.7.2011 Slovenj Gradec, Slovenia.

張 雍　Simon Chang

spotsonscreen@hotmail.com

一九七八年生於台灣台北。輔仁大學影像傳播系畢業，二○○三年起旅居捷克布拉格，就讀於布拉格影視學院（FAMU）攝影系碩士班。目前由台灣 Leica 提供拍攝器材，Epson協助國內展覽作品影像輸出，以巴爾幹半島上的斯洛維尼亞（Slovenia）為創作據點，工作地點為台北及歐洲兩地。

張雍以深度人文故事以及人物在不同環境裡的反應為創作主題，聚焦於被主流社會忽略的社會邊緣人。布拉格時期陸續拍攝了全中歐規模最大的精神病院、鄉下獵人、傳統捷克馬戲團、匈牙利吉普賽村落、捷克A片工業等故事。

《蒸發》及《波西米亞六年》兩本文字攝影集收錄了張雍布拉格時期的作品，稍後小Baby也在二○一一年春天首次加入這趟別具意義的大旅行，第三本文字攝影集《雙數/MIDVA》，二○一一年九月由大塊文化發行，張雍的鏡頭轉向日常生活周遭那些最平常也最具戲劇性的熟悉，繼續他在遠方生活裡的旅行，故事的收集。

張雍二○一一年初甫獲由高雄市立美術館主辦，國內藝壇重要獎項的「高雄獎」，及斯洛維尼亞新聞攝影獎 Slovenia Press Photo 2011 報導攝影獎的首獎，三月也受邀回台拍攝張惠妹《你在看我嗎》專輯封面/內頁。攝影及短片系列作品曾於捷克、斯洛維尼亞、斯洛伐克、法國、德國、莫斯科等地舉辦攝影展。

張雍網站：

www.simon.chinito.com

www.facebook.com/simonchanginprague

展覽暨得獎紀錄（部分）

- 4.2011 張惠妹 <你在看我嗎> 專輯封面/內頁攝影師。

- 3.2011 2011 高雄獎得主 - 高雄市立美術館 <2011 年高雄獎得獎作品展>

- 3.2011 系列攝影作品 <雙數/MIDVA> － Slovenia Press Photo 2011 年度最佳報導攝影獎（人物類）。

- 3.2010 短片作品 <Praha Erotica> － 西班牙馬德里索菲亞國家當代美術館 (Museo Nacional Centro de Arte Reina Sofia) － Transitland: Video art from Central and Eastern Europe 1989 - 2009。

- 11.2009 短片作品<Praha Erotica> － 於德國柏林CHB (Centrum Hungaricum Berlin) Transmediale - Festival for art and digital culture Berlin 藝術節首映。

- 9.2009 <Journey of Time> CHANEL J12 腕表系列攝影展 － 台北 101 個展。

- 10.2008 <They/她們> 莫斯科國家現代藝術中心(National Centre for Contemporary Arts, Moscow/NCCA) "Transition Russia 2008"聯展

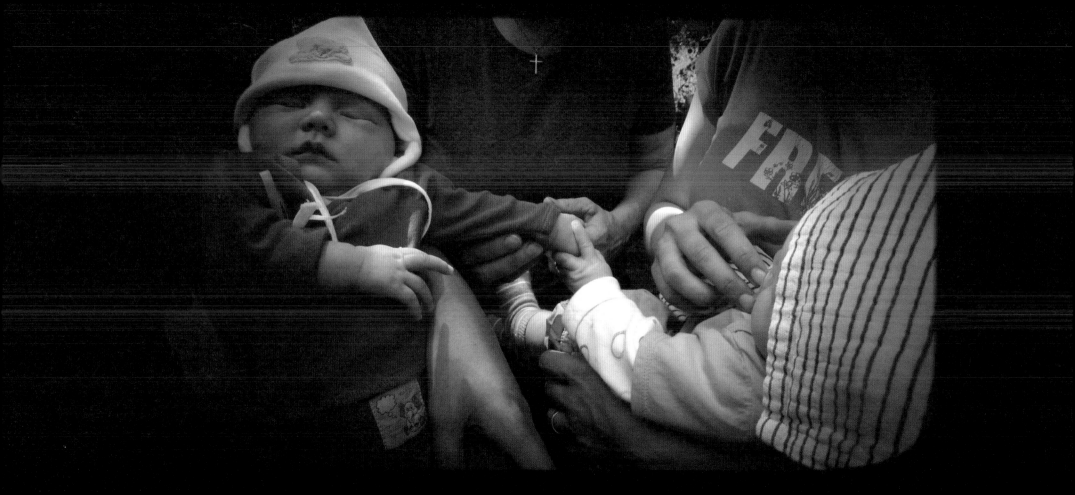

A very special "thank you" —

我最親愛的爸媽及家人們　+　My dear families in Slovenia. Especially, Anja & Sonja.

德國 Leica 總代理 - 英屬維京群島商台灣斯密德股份有限公司台灣分公司，郭英聲先生，陳季敏小姐，魏瑛娟小姐，陳宏一導演，張惠妹小姐，陳鎮川先生，鈕承澤導演，李屏賓攝影師，紅豆製作策劃監製林智祥先生，褚士瑩先生，謝屏翰導演，聯合報副刊主編宇文正小姐，htc 鄭雅蓮經理。Epson Taiwan Technology，魏文郁小姐，陳慧苓小姐。高雄市立美術館謝佩霓館長，高雄市立美術館盧妙芳小姐。Vivian Yu，陳思蓓小姐，洪國耕先生，布萊特數碼科技股鴻逸先生，爵士影像宋湘茹經理，大塊文化編輯部 / 企劃部同仁，湯皓全先生。張家豪，張翼，張威豪，張源倫，王禮群，賴映予，王郁婷小姐，長榮航空梁文龍先生，王雨婕小姐，麥克愛愛小龍，老地方冰果室蔡政儒先生，攝影怪兵器許力仁先生，劉明婷小姐，鄭敬儒先生，偉盟國際陳兆俊先生，風景好林品君小姐，自由時報胡蕙寧小姐，福報人間副刊主編李時雍先生，海霆有限公司陳錦惠小姐，駐奧地利台北經濟文化代表處等人。

Jura Šuler, Malčka Šuler, Andrej Kac and his family, Marko and Tanija Šuler. VIST (Visoka šola za storitve, Ljubljana, Slovenia), Dr. Janko Žmitek, Mrs. Anita Žmitek, Maša Žmitek, Mrs. Veselka Šorli Puc, Jurij Puc, Nataša Košmerl, Mrs. Jasna Brovč Potokar, Renske Svetlin, Staffs from Splošna bolnišnica Slovenj Gradec, Mr. Zlatko Mahić, (WFC Slovenia). Michaela Seibertova and Heinz Knoedlseder, Jan Lukavsky, Miss Špela Juhas (Uniglobe Travel, Ljubljana), Uroš Acman, Uroš Abram, Urban Petranovič, Mart D. Buh. Also the Lorber, Zupan, Žugelj, Strmčnik and Šuler family, Čorika the cat and all the lovely friends in Slovenia and Prague, etc.

國家圖書館出版品預行編目(CIP)資料

雙數/MIDVA / 張雍攝影.文字. -- 初版. -- 臺北市：大塊文化, 2011.09
面： 公分. -- (Tone ; 24) ISBN 978-986-213-272-2(精裝) 1.攝影集
958.33 100014930